V 2656.
14 A.

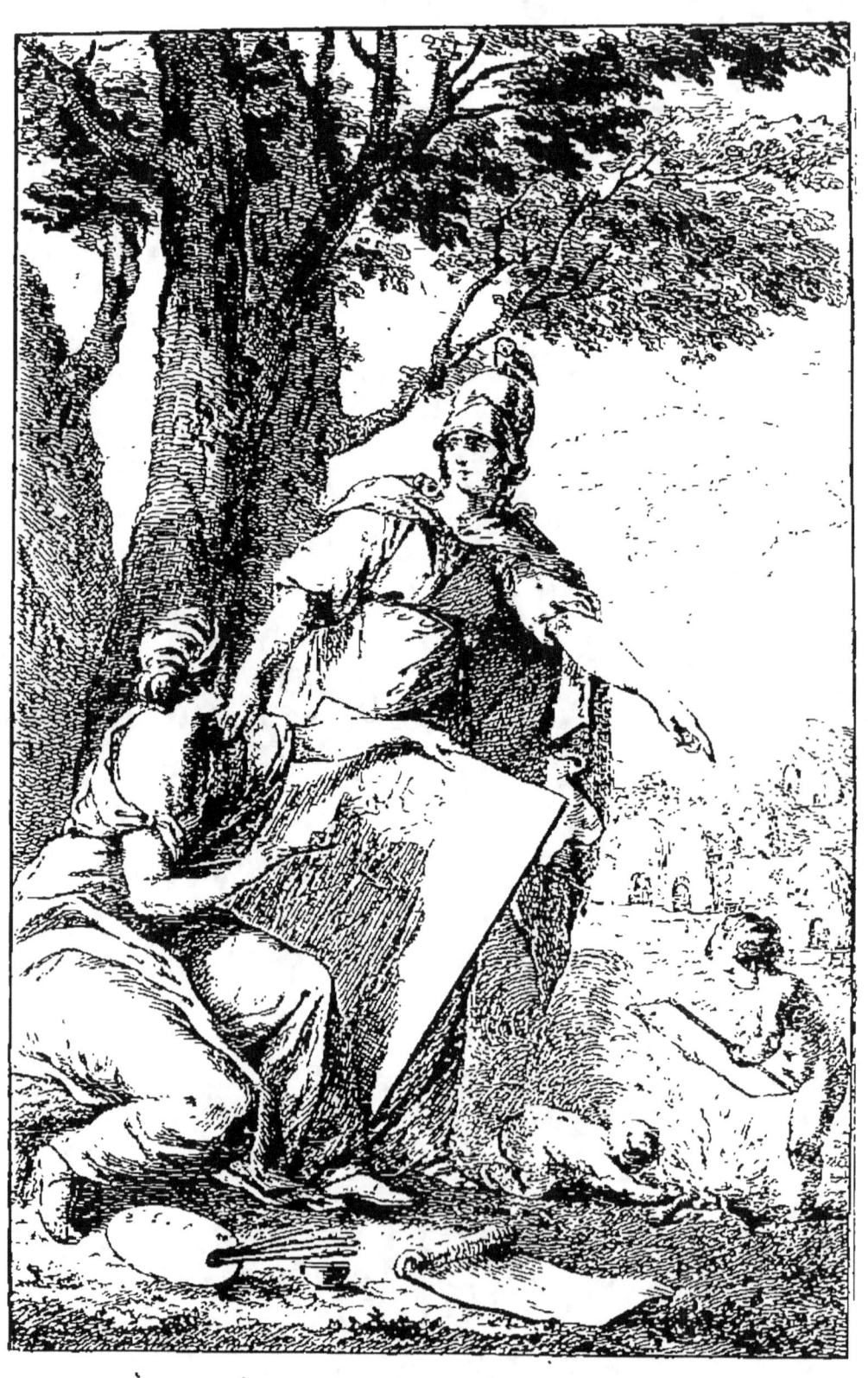

Ceris pingere, ac Picturam inurere e&c
Plin. hist. nat. L. i. XXXV. Cap. XI

MÉMOIRE

SUR

LA PEINTURE A L'ENCAUSTIQUE

ET

SUR LA PEINTURE A LA CIRE.

Par M. *le Comte de* CAYLUS *de l'Académie des Belles-Lettres*;

Et M. MAJAULT, Docteur de la Faculté de Médecine en l'Université de Paris, & ancien Médecin des Armées du Roi.

A GENEVE,

Et se vend à Paris,
Chez PISSOT Libraire, à la Croix d'Or, Quai de Conti.

M. D. CC. LV.

AVIS
DE L'IMPRIMEUR.

LE 29 *Juillet* 1755, *M. le Comte de Caylus lut à l'Académie des Belles-Lettres son Mémoire sur la peinture à l'encaustique, & la première Partie de cet Ouvrage, qui contient les procédés de cette Peinture. L'Académie a permis que l'on tirât ces deux Ouvrages de ses Registres, & qu'on les imprimât; parce qu'elle a crû qu'ils pouvoient être utiles aux Artistes. On y a joint les procédés de la peinture à la cire, qui font la seconde Partie.*

On trouvera quelques fautes d'impression, parce que les occupations de M. le Comte de Caylus & de M. Majault, n'ont pas permis qu'ils vissent les épreuves avec l'exactitude qu'exigeoit un Ouvrage, qui ne pouvoit être corrigé que par ses Auteurs.

SOMMAIRE

Des Matiéres contenues dans cet Ouvrage.

EXTRAIT d'un Mémoire sur la Peinture à l'Encaustique des Anciens, lû à l'Académie des Belles-Lettres, par M. le Comte de Caylus, Page 1

Premiere Partie. *De la Peinture à l'Encaustique proprement dite.*

Article premier. *Premier moyen de peindre à l'Encaustique,* 28

Table des proportions des quantités de Cires, eu égard aux différentes qualités des couleurs, & la maniere de préparer les Cires colorées, 43

Article second. *Second moyen de peindre à l'Encaustique,* 48

Article troisieme. *Troisieme moyen de peindre à l'Encaustique,* 53

Article quatrieme. *Quatrième moyen de*

SOMMAIRE.

peindre à l'Encaustique,	61
Seconde Partie. *De la Peinture à la Cire,*	67
Premiere Expérience,	70
Deuxieme Expérience,	72
Troisieme Expérience,	74
Quatrieme Expérience,	75
Cinquieme & derniere Expérience,	78
Composition des Vernis,	80
Composition des Vernis blancs,	82
Composition des Vernis dorés,	84
Préparation de l'Huile,	87
Composition des Couleurs,	89
Du Blanc de Plomb,	91
Blanc de Céruse,	92
Massicot,	93
Jaune de Naples,	ibid.
Ochre,	94
Stile de Grain jaune,	95
Stile de Grain d'Angleterre,	96
Orpin jaune & Orpin rouge,	97
Laque fine,	98
Carmin,	100
Vermillon,	ibid.

SOMMAIRE.

Rouge-brun d'Angleterre,	101
Terre d'Italie,	102
Outre-mer,	103
Bleu de Prusse,	104
Cendre bleue,	105
Email bleu,	106
Bistre,	107
Terre de Cologne,	108
Terre d'Ombre,	109
Laque verte,	ibid.
Noir de pêche,	110
Noir d'yvoire,	111
Noir de fumée,	112
Maniére de préparer les couleurs,	113
Machines pour préparer les couleurs,	116
Des instrumens qui servent à la Peinture à la cire,	119
Maniére de garnir la palette & de préparer les teintes,	120
Des corps sur lesquels on peut peindre à la cire, & des préparations qu'ils exigent pour recevoir la couleur,	ibid.

SOMMAIRE.

peindre à l'Encaustique,	61
Seconde Partie. *De la Peinture à la Cire,*	67
Premiere Expérience,	70
Deuxieme Expérience,	72
Troisieme Expérience,	74
Quatrieme Expérience,	75
Cinquieme & derniere Expérience,	78
Composition des Vernis,	80
Composition des Vernis blancs,	82
Composition des Vernis dorés,	84
Préparation de l'Huile,	87
Composition des Couleurs,	89
Du Blanc de Plomb,	91
Blanc de Céruse,	92
Massicot,	93
Jaune de Naples,	ibid.
Ochre,	94
Stile de Grain jaune,	95
Stile de Grain d'Angleterre,	96
Orpin jaune & Orpin rouge,	97
Laque fine,	98
Carmin,	100
Vermillon,	ibid.

SOMMAIRE.

Rouge-brun d'Angleterre,	101
Terre d'Italie,	102
Outre-mer,	103
Bleu de Prusse,	104
Cendre bleue,	105
Email bleu,	106
Bistre,	107
Terre de Cologne,	108
Terre d'Ombre,	109
Laque verte,	ibid.
Noir de pêche,	110
Noir d'yvoire,	111
Noir de fumée,	112
Maniére de préparer les couleurs,	113
Machines pour préparer les couleurs,	116
Des instrumens qui servent à la Peinture à la cire,	119
Maniére de garnir la palette & de préparer les teintes,	120
Des corps sur lesquels on peut peindre à la cire, & des préparations qu'ils exigent pour recevoir la couleur,	ibid.

SOMMAIRE

Choix & préparation des bois, 121
Choix & préparation des toiles, 124
Préparation du plâtre & de la pierre, 126
Manière de mettre le blanc d'œuf sur les Tableaux, peints à l'encaustique ou à la cire, 128
Vernis pour les Tableaux, 129

EXTRAIT

EXTRAIT

D'un Mémoire sur la Peinture à l'Encaustique des Anciens, lû à l'Académie des Belles-Lettres, par M. le Comte DE CAYLUS.

L'ÉTUDE de Pline sur les Arts, à laquelle je m'applique depuis plusieurs années, m'a conduit successivement à la recherche d'une maniere de peindre que cet Auteur indique très-légerement. Vous êtes les dépositaires de l'Antiquité & de ses Usages, je dois vous adresser à ce titre les réflexions suivantes, & j'ai lieu d'espérer que vous recevrez avec la complaisance que j'ai tant de fois éprouvé, le détail de quelques moyens qui permet-

A

tent d'employer la cire dans la Peinture. Cette manœuvre des Anciens, doit avoir quelqu'attrait pour vous : elle étoit inconnue, & les Commentateurs l'avoient infiniment obscurcie.

J'ai avancé dans un Mémoire, lû il y a trois ans, que l'examen de plusieurs passages de Pline, m'avoit donné des idées sur la maniere dont les Anciens ont traité la Peinture à l'Encaustique. Vous m'avez permis d'exposer à une de vos Assemblées, un tableau de ce genre. Il ne me reste qu'à vous rendre compte de l'opération & des moyens que j'ai mis en usage pour faire exécuter cette façon de peindre. Vos Mémoires sont la voye la plus assurée pour instruire le Public, & mettre les Amateurs de l'Antiquité & les Artistes en état de juger, ou de faire usage d'une opération perdue depuis un si grand nombre de siécles. Je n'ai rien négligé pour vous communiquer plutôt le détail que je vous présente aujourd'hui;

la pratique m'étoit démontrée, & cependant je n'étois point en état de l'écrire avec la clarté néceſſaire pour la ſoumettre à votre jugement. Le nombre des couleurs & leur préparation rendoient cet examen fort étendu ; les expériences ſont longues à faire, plus longues encore à ſimplifier ; elles demandent ordinairement d'être répétées plus d'une fois ; ces mêmes expériences ouvrent ſouvent des routes nouvelles, qu'on ne peut s'empêcher d'examiner. Ainſi le détail ſommaire de ce qui eſt arrivé à l'occaſion de ces recherches, occupera néceſſairement la plus grande partie de ce Mémoire.

Il eſt impoſſible de fixer le tems auquel on a trouvé cette maniere de peindre dans la Grece. Pline, l'Auteur le plus étendu que nous ayons ſur la cire employée dans la Peinture, n'en étoit pas lui-même inſtruit : Voici ces paroles :

Ceris pingere ac picturam inurere

qui primus excogitaveritnon constat. *

On ne sçait quel est le premier qui a imaginé de peindre avec des cires & de brûler la Peinture.

La traduction de ce passage, telle qu'on l'a rendue jusques ici, peut être susceptible d'une interprétation différente, comme on le verra plus bas.

Cet Auteur continue & rapporte les différentes opinions sur cette pratique.

Quidam Aristidis inventum putant, posteà consummatum à Praxitele. Sed aliquanto vetustiores Encausticæ Picturæ exstitere, ut Polignoti & Nicanoris & Arcesilai Pariorum. Lysippus quoque Æginæ Picturæ suæ inscripsit ἐνέκαυσεν *quod profecto non fecisset nisi Encaustica inventa.* **

Quelques-uns croyent qu'Aristide en a été l'Inventeur, & que Praxitele

* Lib. xxxv. c. xi.
** Idem.

l'a perfectionnée ; d'autres assurent que ces genres de Peintures sont plus anciens & qu'ils ont été connus de Polygnote, de Nycanor & d'Arcesilaus, Artistes de Paros. Lysippe même écrivit sur les Peintures d'Ægine, il a brûlé, ce qu'il n'auroit certainement point fait, si l'Encaustique n'avoit été inventé.

On doit observer que les Auteurs, ainsi que les Poëtes, font souvent mention de la Peinture à la cire. Il est à présumer qu'on ne mettoit point de différence entre cette pratique & celle de la détrempe ; cette derniere étoit la plus ancienne. Cependant en lisant Pline avec l'attention qu'il exige, on voit que les tableaux peints des deux manieres, sont toujours cités sans aucune distinction. Enfin, on peut d'autant plus assurer, que les grands Maîtres travailloient indifféremment dans l'un & dans l'autre genre, que le fait est possible aujourd'hui.

Il est inutile de répéter ce que j'ai dit dans un Mémoire précédent sur la Peinture en détrempe, elle est connue, & n'a même été interrompue pour l'usage général que depuis la pratique de l'huile. Je dois seulement ajoûter que la détrempe doit avoir eu des avantages sur la maniere Encaustique, je les ignore; mais cette derniere étant connue, la premiere semble avoir été constamment pratiquée par le plus grand nombre des Artistes.

Il est certain qu'Apelles n'a fait aucun ouvrage dans le genre de la cire, du moins Pline donne un détail de ses tableaux & n'en dit pas un mot. Cependant il est toujours attentif à distinguer les genres. Mais pour donner une raison de la préférence accordée par les Anciens à la détrempe, on pourroit dire, que si l'Encaustique étoit plus solide, elle exigeoit aussi plus de soins, d'attentions & de détails pour les préparations; & qu'enfin, quoiqu'il ait

toujours été facile de présenter cette Peinture au feu pour la fixer, cette opération est cependant une peine & une fatigue que la détrempe ne demandoit point.

Avant que d'entrer dans l'examen des moyens qui m'ont conduit à cette découverte, je vous prie de ne point oublier que la description d'une pratique nouvelle & les détails qu'elle entraîne, obligent toujours à des longueurs impossibles à éviter. On ne doit négliger aucun des détails qui rendent compte d'une opération de l'Art quand on écrit, non-seulement pour la faire connoître, mais pour donner aux Artistes les moyens de la pratiquer sans autre secours. D'ailleurs, il faut souvent excuser ce qui paroît inutile dans le détail des expériences. La preuve des soins qu'on a pris, est souvent la seule récompense des peines qu'on s'est donné; mais un homme intelligent trouve quelquefois dans le nombre des prati-

ques qui n'ont pas réuffi, des moyens utiles pour éclairer d'autres recherches.

Je n'aurai pas de peine à vous perfuader que j'étois incapable de fuivre feul, & d'imaginer plufieurs moyens dépendans de la Chymie auxquels j'ai été obligé d'avoir recours. La Phyfique & la Chymie devoient également concourir à cette découverte ; car ces deux Sciences font le flambeau de prefque tous les Arts. J'étois perfuadé que je ne pouvois trouver le Phyficien & le Chymifte que dans un Médecin, qui par état doit être l'un & l'autre. Quelqu'occupé qu'il puiffe être, il lui refte des inftans qu'il peut confacrer à une diffipation d'autant plus légitime, qu'elle lui devient néceffaire. J'ai crû devoir affocier à mes travaux M. Majault Médecin de la Faculté ; l'amitié a moins guidé mon choix que les connoiffances que j'ai de fes lumieres ; il a bien voulu m'aider & diriger les expériences néceffaires pour la dé-

couverte de la Peinture à l'Encauſtique. Mais pour ne point ſéparer l'attention du Lecteur, les réflexions & les preuves que j'ai tiré de Pline, précéderont le détail de nos opérations, dans leſquelles on verra tout ce que nous avons fait d'utile ou d'inutile.

Je crois devoir pour l'intelligence des opérations de la Peinture à l'Encauſtique examiner pluſieurs paſſages relatifs à l'objet en queſtion, ils ſerviront à lever quelques doutes, & à répondre à des objections que je prévois.

Le premier embarras que l'Encauſtique préſente à l'eſprit, quand on ne l'a point mis en expérience, eſt celui de donner le feu, à une ſurface très étendue. La recherche des grands moyens s'accorde avec l'idée que nous devons avoir des Anciens à l'égard de leurs tableaux. Il eſt vrai que Pline ne détermine point la proportion de ceux de ce genre, & qu'il ſeroit poſſible de la croire très reſſerrée, en la réduiſant à la

grandeur de nos tableaux de chevalet. Mais cette idée ne conviendroit point à celle que les Auteurs nous donnent de la Peinture des Grecs. En général ils ont aimé les grands tableaux, c'est-à-dire, les figures grandes comme nature. Le mépris de Pline pour les petits ouvrages, prouve, au moins indirectement, qu'il n'estimoit que ceux dont la proportion étoit grande. Un pareil sentiment convient à tous ceux dont cet Auteur a rempli son Ouvrage.

On pourroit ajoûter en faveur de l'exécution des grands tableaux à l'encaustique que les Anciens avoient successivement acquis dans la suite de cette pratique, des moyens qui peuvent nous être encore inconnus, mais sans trop présumer de nos connoissances, une pareille répétition nous feroit retrouver ou les mêmes moyens, ou des équivalens; le Digeste nous donne une preuve de la différente pratique des

Anciens, non-seulement par la différence des instrumens qu'ils employoient, mais par le prix & la considération qu'il semble leur accorder; en effet, ces Jurisconsultes anciens ont cité les meubles utiles d'un Peintre : ils en ont fait un article, ou plutôt une loi. Les instrumens des Peintres étoient donc autrefois ou fort multipliés ou d'un prix très-considérable. Un des Auteurs du Digeste dit :

Pictoris instrumento legato ceræ colores similiaque horum legati cedunt.

L'attelier d'un Peintre étant légué comprend les cires, les couleurs & tous ce qui en dépend. Un autre Auteur ajoûte :

*Instrumento pictoris legato colores, penicilli, cauteriæ & temperandorum colorum vasa debebantur**.*

Un Peintre ayant légué son attelier a légué les couleurs, les pinceaux,

* *Marcianus tit. de Fund. Inst. L. XVII.*
** *Julius-Paulus L. VII. & suiv.*

les instrumens servans à bruler & les vaisseaux nécessaires pour mêler les couleurs.

Ces passages confirment nos idées sur le résultat des expériences que nous avons fait, & prouvent que le genre de l'Encaustique a été suivi longtems depuis les Grecs; car le Digeste est l'assemblage des loix qui ont précédé le VIe. siécle, tems auquel on les a réunies pour en faire un corps.

Tels que puissent avoir été les instrumens dont les Peintres se servoient anciennement, je puis assûrer d'après l'expérience que la grandeur des morceaux si étendus qu'on la voudra concevoir, ne mettra point d'obstacle à l'effet du feu; car on peut le donner successivement & par parties.

Le texte de Pline présente un autre difficulté à laquelle il est peut-être plus essentiel de répondre.

Cet Auteur a toujours employé le mot *Urere* & *Inurere* en parlant de ce

genre de peinture, les termes ont été traduits jufques ici par celui de *brûler*, on ne pouvoit même les rendre différemment fans être conduit par les connoiffances de la pratique; un plus grand examen m'a perfuadé que ce mot devoit être regardé comme un terme d'Art, les paffages rapprochés où l'on trouve *Urere* employé par le même Auteur, prouvent qu'il doit être mis au rang de ces figures ou de ces façons de parler que les Arts fe font appropriés dans tous les tems, ou pour mieux dire, dont ils augmentent leur Dictionnaire toutes les fois que l'occafion leur en préfente de convenables. Je croirois donc que le mot *brûler* étoit établi chez les Anciens fur une raifon fans replique; la bafe de toute peinture à la cire eft fi bien fondée fur le feu, qu'il eft impoffible de rien exécuter & de rien préparer fans employer cet agent. Pline me paroît donner une preuve convaincante de cette opinion,

après avoir dit : *Nicias scripsit se inussisse*, il ajoûte : *Tali enim usus est verbo* *. On ne parle point ainsi d'un mot employé clairement & simplement, c'est au contraire l'excuse d'une façon de parler contraire à un Art, dont la figure pourroit n'être pas entendue de tout le monde.

Quand Pline ne nous auroit pas fourni un pareil éclaircissement, il est aisé de sentir que le mot *Urere* pris à la rigueur & dans toute son exactitude, ne produiroit rien de satisfaisant à l'esprit, encore moins du côté de la pratique des Arts. Quels effets pourroit-on retirer de cires brûlées ? Un feu donné trop fort les auroit bien-tôt dissipées par la simple évaporation ; l'émail même qui soûtient le plus grand feu, ne seroit rien s'il étoit brûlé ; sans être grand Physicien, on sçait que brûler est une décomposition absolue, & que pour toutes les opérations de l'Art on

* Liv. 35. c. 4.

ne peut employer que la fusion. Pline entendoit donc par ce mot quant à la peinture, *chauffer*, *fondre*. Cette nécessité sera démontrée dans les expériences suivantes, non-seulement de l'encaustique, mais de plusieurs opérations à la cire; car il est certain qu'on n'a jamais pû mêler les couleurs avec la cire d'une façon solide, c'est-à-dire, sans les exposer à de grands inconveniens, si l'on n'est parvenu à leur donner un dégré convenable de chaleur, du moins selon le procédé des Anciens. Cette nécessité est même démontrée par les Tableaux représentans des jeunesgens, ou plutôt des éleves occupés à souffler le feu. Pline nous a décrit plusieurs de ces sujets traités par des Maîtres différens; ils paroissent représenter des atteliers de Peintres, & conséquemment cette action étoit une de celles qu'on y voyoit le plus souvent répétées.

Le mot *urere* est d'autant plus susceptible du sens que je lui donne, que

Pline dit, en parlant des toiles que l'on peignoit en Egypte, *& adustæ vestes firmiores fiunt quàm si non urerentur* *.

Cette façon de parler n'est employée que pour exprimer la solidité que les couleurs acquéroient par le feu, ou pour mieux dire, par l'eau bouillante dans laquelle on les trempoit. Il est clair que dans cette occasion Pline n'entend & ne peut entendre *brûler*.

Le passage que j'ai cité plus haut, mérite encore une sorte d'attention : *Ceris pingere , ac picturam inurere*. Je vous ai même annoncé une traduction différente ; le changement ne tombe point sur *cœris pingere*, peindre avec des cires ; c'est ce que nous avons pratiqué & dont le détail est à la suite de ces Réflexions ; mais je traduirois *ac picturam inurere*, en disant *ensuite chauffer , fixer la peinture*, le

* L. XXXV. c. X.

Tableau par le feu, y donner, y appliquer le feu.

Ces deux points séparés & rapportés si distinctement, rendent avec la plus grande clarté l'opération de nos procédés, quant à la peinture à l'encaustique; ils peuvent aussi convenir à ceux de la peinture à la cire, dont la recherche de la premiere nous a fait trouver la pratique. J'insisterois d'autant plus sur l'usage de cette derniere manœuvre, qu'elle produit avec plus de facilité les mêmes avantages que la peinture des Anciens.

Je n'aurois point rempli l'objet qui me conduit pour la recherche des Arts, si je ne vous rendois compte des propriétés de ce genre de peinture.

Cette peinture ne s'écaille point.

La chaleur du Soleil & celle des appartemens ne la peut altérer.

Les années ne lui doivent causer aucun dérangement, c'est-à-dire, que les Ouvrages sont encore plus à l'abri

B

de tous les dangers que les fresques, & que généralement ils doivent les surpasser en durée lorsqu'ils sont peints sur le bois.

Les couleurs ainsi préparées sont séches dans une espace de tems peu considérable, par conséquent, on peut retrancher & caresser son ouvrage autant & si souvent qu'on le trouvera nécessaire, sans craindre de tourmenter & de fatiguer la couleur.

La longue application de Protogne, pour son tableau de Jalysus * ne seroit point excusée par ce moyen quant à la partie du génie, mais ce genre de peinture auroit rendu son opération plus possible du côté de l'art; d'ailleurs il auroit été facile à ce célebre Artiste, d'allier les deux opérations de l'Encaustique, & même de la cire simplement préparée. La Minerve que je vous ai présentée tenoit de deux genres de peinture, comme vous le verrez dans le

* L. XXXV. c. 10.

détail des expériences, & la réunion du moyen que je suppose à Protogéne, est encore plus facile.

La poussiere s'attache beaucoup moins sur les peintures; elles ont encore l'avantage de n'être jamais *embues*, comme disent les Peintres, leur effet est par conséquent toujours égal, les préparations de la cire donnent à ces Ouvrages un œil mat qui présente de tous les sens le jour des Tableaux, sans avoir la peine de le chercher.

La cire dans toutes les manieres de l'employer pour la peinture, garantit le bois des vers & de tous les inconvéniens de l'humidité. Je ne doute pas que les raisons de la durée n'ayent engagé les Grecs à préférer le bois pour leurs Tableaux à toutes les autres matieres, & si une semblable pratique s'établissoit parmi nous, je crois que l'on feroit bien d'imiter les Anciens sur ce point.

L'expérience nous a démontré que l'on peut peindre à la cire sur le plâtre, les enduits, la pierre & la toile, enfin sur tous les corps, à la réserve du cuivre sur lequel nous n'avons encore pû trouver le moyen d'établir solidement ces espéces de couleurs. Le vert de gris y met un obstacle que je crois difficile à surmonter.

Il faut remarquer que la Palette est chargée pour tous ces genres de peinture comme à l'ordinaire. Pour la premiere & seconde espéce d'encaustique, il ne faut employer aucune couleur par estime, car cette précaution ne peut être nécessaire que par rapport à la troisiéme & quatriéme maniere de peindre à l'encaustique, que l'on verra plus bas.

On pourroit placer un blanc d'œuf sur ces peintures, soit pour un embellissement d'habitude, soit pour une plus grande précaution dans le dessein de les conserver. Rien n'empêche de

faire usage des vernis; on verra dans le détail des expériences, ceux qui pourroient s'opposer à la retouche des Tableaux, la façon dont on prépare aujourd'hui les gommes, & qu'il est difficile de pousser à une plus grande perfection, feroit espérer de retrouver une des pratiques d'Apelle, dont je vous ai parlé il y a quelques années; il ne faut point la chercher dans la cire, il est vraisemblable que ce grand Artiste n'en a jamais fait usage. Il faut cependant convenir que Pamphile qui fut son Maître, connoissoit cette maniere de peindre; on dit même qu'il en enseigna la pratique à Pausias de Sicyone, qui excella le premier dans la façon de l'employer.

*Pamphilus quoque Præceptor Apellis non pinxisse tantùm encausta, sed etiam docuisse traditur Pausian Sicyonium primum in hoc genere nobilem *.*

* L. XXXV. c. XI.

Pline en nous apprenant qu'Apelle étoit le seul qui eût fait usage d'une préparation que personne n'avoit pû imiter, *unum imitari nemo potuit* *, pour embellir & conserver ses ouvrages, me paroît confirmer mon idée ; en effet, si la cire étoit entrée dans la composition de cette espéce de vernis, il est vraisemblable que les Peintres Grecs dont le plus grand nombre connoissoit l'encaustique, étant déja sur les voies, & de plus étant animés par le succès & la réussite d'Apelle, ces Peintres, dis-je, auroient retrouvé un moyen si flatteur & si brillant pour leurs ouvrages, ils ne l'ont point fait, il est donc à présumer que la préparation d'Apelle différoit absolument de toutes les pratiques connues de son tems.

Au reste, le mystere dont il a couvert son secret, défaut que Pline reproche indirectement à la mémoire de

* L. XXXV. c. 10.

ce grand & vertueux Artiste, ne doit point être attribué à des vûes basses & intéressées ; sans doute une mort précipitée, qui lui fit apparemment aussi laisser un de ses ouvrages imparfait, ou quelqu'autre événement dont les Auteurs ne nous ont point instruit, nous ont privé de sa découverte. On ne doit jamais soupçonner un honnête homme de frustrer d'une invention utile, je ne dis point sa patrie, mais l'humanité en général.

Je n'ai pu refuser cette digression à l'estime qu'Apelle doit inspirer comme un des hommes qui a le plus honoré l'humanité.

Je ne dois point finir ce Mémoire sans vous communiquer une réflexion intimement liée à son objet : elle regarde le seul des Modernes qui me paroisse avoir eu des notions ; je ne dis pas de l'Encaustique, mais de la peinture à la cire.

Je vous ai parlé dans un autre Mé-

moire de l'abbé Gaëtano Zumbo, Sicilien. Il étoit Peintre & profond dans l'Anatomie, du moins par rapport à son art. Le goût pour modéler l'avoit emporté en lui sur toutes les autres parties; il n'est même connu que par les petites figures de Ronde-bosse qu'il travailloit en cire. Elles n'avoient que neuf à dix pouces de hauteur, mais elles étoient admirables pour le sçavoir, & les vérités de la belle nature. Son génie porté à la mélancolie, lui faisoit presque toujours choisir des sujets propres à jetter dans l'ame des spectateurs la tristesse & l'horreur. Il faut convenir que quand même il auroit traité des sujets agréables, la réunion de la Peinture & de la Sculpture produit rarement une totalité complette, & capable de satisfaire le goût. Il colorioit ces figures avec autant de vérité que d'intelligence, & ses couleurs, malgré leur peu de corps ou d'épaisseur, n'ont point changé depuis 50

ans. Il est mort à Paris sans communiquer un secret dans la vérité plus utile pour l'Anatomie, auquel il a servi, que pour les parties d'agrémens. J'ai dit lorsque je vous ai rendu compte de la maniere d'opérer de l'Abbé Zumbo qu'elle me paroissoit avoir beaucoup de rapport avec l'Encaustique, mais je n'avois pas assez approfondi la matiere ; je crois devoir rectifier mon opinion, le feu dont la nécessité vous sera démontrée, auroit certainement fondu les figures; c'est donc à la simple peinture à la cire, & selon l'explication suivante de M. Majault, qu'il faut rapporter la manœuvre de ce sçavant moderne, l'expérience la rendra plus certaine ; il sera toujours facile de la comparer à Paris avec deux magnifiques compositions de ce même Zumbo ; elles appartiennent à M. Boivin, il se fait un plaisir de les montrer aux curieux. Je suis persuadé que ceux qui les auront examinés avec les yeux de l'art, convien-

dront avec moi, que si Zumbo avoit été plus communicatif, il y a cinquante ans que la peinture à la cire seroit connue de toute l'Europe.

Il ne me reste, pour achever le travail que j'ai entrepris, qu'à vous rapporter les deux autres façons d'employer la cire avec la couleur; une desquelles ne servoit qu'à l'ornement des vaisseaux *. Pline se contente de donner de très-simples indications; je travaille à débrouiller l'obscurité qui les enveloppe, & j'ai lieu de croire que vous ne les attendrez pas long-temps.

Nous ne prétendons point avoir épuisé tous les moyens de peindre à l'encaustique, on en découvrira peut-être que nous n'avons point imaginés. Mais nous avertissons ceux qui voudront s'amuser à faire ces recherches, de n'employer que la cire pure & des moyens que l'on soit fondé à croire avoir été pratiqués par les Grecs; nous sommes éloi-

* L. XXXV. c. VII.

gnés d'assurer que nos manœuvres soient précisément les mêmes que celles que les Anciens ont employés ; nous sçavons qu'on peut arriver au même but par des voyes différentes, il suffit que le résultat soit égal, & que les pratiques que nous avons trouvés remplissent au moins toutes les conditions indiquées dans l'Ouvrage de Pline : au reste nous ne pouvons attribuer aux Anciens l'usage de la peinture que nous nommons à la cire, que la recherche de la peinture à l'encaustique nous a donné occasion de faire.

PREMIERE PARTIE.

De la Peinture à l'Encauſtique proprement dite.

Article premier.

Premier moyen de peindre à l'Encauſtique.

ON connoît aujourd'hui deux genres de Peinture, l'une nommée Peinture à l'huile, parce que l'huile ſert à lier les couleurs : l'autre s'appelle à gouache, ou à la détrempe, parce que l'eau opere dans celui-ci, ce que l'huile fait dans le premier. Mais ces deux genres de Peinture ne ſembloient pas pouvoir ſervir de guide pour arriver à la connoiſſance du troiſiéme, pratiqué par les Grecs. La cire qui devoit ſervir de baze aux couleurs, paroiſſoit un

corps trop solide pour être manié avec le pinceau, Pline dit cependant que les Anciens operoient avec ces sortes d'outils : il falloit donc trouver le moyen de faire des tableaux à l'Encaustique avec le pinceau, non-seulement pour se conformer au texte Pline, mais parce qu'il est impossible de parvenir à peindre par une autre voie. Pour remplir ces vûes, nous nous proposâmes de faire usage de dissolvans, tels que les huiles essentielles, qui par leur analogie avec la cire, la pénétrent & la mettent en état de pouvoir être étendue avec le pinceau. Il étoit naturel de faire tomber le choix sur l'essence de térébenthine, tant à cause de la facilité que les Artistes auroient à se la procurer, que parce que son prix est très-médiocre. Cette voie eût été facile, & le mérite de sa découverte n'eût point été fort recommandable, ou plutôt, ce n'eût point été une découverte. N'accuseroit-on pas avec raison d'igno-

rance grossiere, celui qui, ayant les moindres notions de Chymie, regarderoit la dissolution de la cire dans les huiles essentielles, comme une chose neuve ? Mais indépendamment du peu de nouveauté d'un pareil moyen, il n'auroit pas non plus rempli le dessein que nous avions formé de retrouver l'Encaustique des Anciens. Pline ne dit pas un mot des huiles essentielles, il n'étoit donc pas raisonnable de présumer que les Grecs eussent employé les essences pour liquéfier la cire destinée à exécuter leurs tableaux à l'Encaustique ; d'ailleurs cet Auteur ne parle que de cire, de couleur, de feu & de pinceaux. Il fallut donc abandonner ce premier projet, pour chercher un moyen plus conforme au langage de Pline.

Pour imiter les Grecs avec plus d'éxactitude, nous avions imaginé de mêler des couleurs avec de la cire, de mettre toutes ces cires colorées en fusion

dans des godets, de les appliquer promptement avec un pinceau sur le corps destiné à être peint, & de tenir ces cires appliquées en demie fusion par le moyen d'un réchaut de Doreur, pour donner à l'Artiste le tems de fondre les teintes. Cette manœuvre séduisante par sa simplicité parut d'abord possible; cependant, ayant réfléchi aux difficultés qu'il y auroit d'obtenir un feu, qui, sans brûler les couleurs, pût les maintenir dans cette égalité de fusion si nécessaire au travail du Peintre & à la perfection de la Peinture, sur-tout dans les ouvrages de longue haleine, on eut recours à l'eau bouillante, dont la chaleur monotone sembloit devoir faire espérer plus de facilité & d'exactitude, on imagina même, que par son moyen, on pourroit broyer les couleurs avec la cire, que ces couleurs broyées pourroient être tenues en fusion dans des godets & sur une palette, & qu'il seroit encore possible de chauffer avec l'eau

bouillante, le corps sur lequel on voudroit peindre.

Pour avoir une pierre à broyer échauffée par l'eau bouillante, on fit construire une espece de coffre de fer blanc * de seize pouces quarrés sur deux & demi de hauteur, parfaitement soudé par tout, & n'ayant pour ouverture qu'un goulot d'un pouce de diamétre placé à l'un de ces angles : ce goulot s'élevoit de deux pouces au-dessus d'une de ses surfaces quarrées : sur la surface du côté de laquelle le goulot s'élevoit, on fit appliquer une glace qu'on attacha avec huit tenons de fer blanc, cette glace avoit l'épaisseur des glaces ordinaires, elle n'étoit qu'adoucie, afin qu'elle eût assez de grain pour parvenir à broyer les couleurs : car les couleurs glisseroient sur une glace polie & ne se broyeroient pas. On prit la précaution de faire construire cette ma-

* Voyez la Planche premiere qui est à la fin de l'Ouvrage.

chine

chine avec du fer blanc très-fort, & de faire dresser parfaitement le côté destiné à recevoir la glace; on fit mettre aussi des mains de fer blanc pour la transporter commodément. Alors ayant à peu près rempli ce coffre d'eau, on le mit sur le feu : la glace étoit chargée de cire & de couleur, cette cire se fondit lorsque l'eau fut bouillante, & la couleur fut en état d'être broyée avec une molette de marbre qu'on avoit eu la précaution de faire chauffer. L'opération achevée, on enleva le mélange encore liquide avec un couteau pliant d'yvoire, & on le mit sur une assiette de fayance pour le faire refroidir. Satisfait de ce premier essai, on fit préparer toutes les autres couleurs de la même maniere, & l'on a vû par la suite, que ce moyen étoit le plus sûr pour obtenir des couleurs toujours bien broyées avec la cire.

Ce n'étoit point assez d'avoir trouvé une méthode certaine de préparer les

couleurs, il falloit encore les rendre propres à être employées. Nous crûmes devoir faire usage des godets dont on vient de parler, pour faire fondre les différentes cires colorées, toujours par le moyen de l'eau bouillante. Pour y parvenir, on fit faire un autre coffret de fer blanc d'environ un pied de longueur sur huit pouces de large, & de deux pouces & demi de hauteur, il avoit, ainsi que la machine à broyer, un goulot pour l'introduction de l'eau ; du côté de l'ouverture de ce goulot, la grande plaque étoit symétriquement percée de dix-huit trous de forme ronde, de quinze lignes de diamétre chacun, destinés à recevoir dix-huit godets de fer blanc du même diamétre que les trous, sur un pouce de profondeur : on souda ces godets à la plaque par leurs bords supérieurs, de façon que ces especes de godets, devoient plonger presqu'en entier dans l'eau dont cette machine devoit être remplie ; en-

suite on mit dans ces godets, des godets de cristal destinés à contenir les couleurs : il auroit été possible de se passer de ces vases de cristal, en faisant fondre les couleurs dans les godets de fer blanc : mais ayant lieu d'appréhender que l'étain du fer blanc ne fît des impressions sur les cires colorées que l'on vouloit avoir très-pures, on crut operer plus sûrement en donnant la préférence au verre. L'eau dont on avoit rempli cette machine, devenue bouillante, fondit toutes les couleurs que l'on avoit mises dans les godets, & les couleurs furent en état d'être employées.

Il fallut encore faire construire une machine qui servît de palette, sur laquelle on pût fabriquer les différentes teintes. Un troisiéme coffret couvert d'une glace adoucie, absolument semblable à la machine à broyer dont on vient de parler, & rempli d'eau bouillante, fut destiné à cet usage.

Toutes les couleurs étant préparées

sur la palette chaude, il sembloit que rien ne pouvoit empêcher de les employer avec le pinceau, comme on le pratique en peignant à l'huile ; mais présumant avec raison que la cire se figeroit à l'instant de son application sur le bois, on crut qu'en tenant la planche chaude, on parviendroit à remplir les vûes qu'on s'étoit proposé, pourvû que l'on eût égard au degré de chaleur propre à tenir les cires assez liquides pour fondre les teintes avec le pinceau, sans cependant les faire chauffer au point de les exposer à couler ; la chaleur de l'eau bouillante parut encore le moyen le plus convenable : pour cet effet on fit construire une quatriéme machine qui avoit la forme de celle à broyer les couleurs. La face destinée à recevoir la planche étoit de cuivre, d'une ligne d'épaisseur, elle portoit sur ses bords deux coulisses, une de chaque côté pour recevoir & assujettir la planche sur la plaque de cuivre, le reste étoit

de fer blanc très-fort : cette machine avoit trois pouces de vuide dans son épaisseur, elle étoit longue de deux pieds & demi, & large de deux pieds : on avoit pratiqué une ouverture à un des angles pour introduire l'eau, & fait souder un robinet à l'angle diamétralement opposé à celui de l'ouverture, pour être en état de remplir & de vuider commodément lorsqu'il faudroit renouveller l'eau bouillante. On avoit eu soin de faire préparer une planche de sapin de la grandeur de cette machine : cette planche quoique très-mince, étoit composée de trois planches, d'une ligne d'épaisseur chacune, colées l'une sur l'autre de façon, que les fibres se croisoient à angle droit, & faisoient un tout que la chaleur pouvoit pénétrer facilement : on avoit fait cette planche de différentes couches, dans la crainte qu'elle ne se voilât lorsqu'on l'échaufferoit au degré de l'eau bouillante : on avoit enduit le côté

destiné à être peint de plusieurs couches de cire blanche; les premieres avoient été fondues avec une poële pleine d'un brasier ardent pour les faire entrer dans le bois, comme le pratiquent les Ebenistes. Il est très-sûr que sans cette précaution, la cire colorée auroit été exposée à se décomposer en la faisant fondre avec le réchaut, parce que les pores du bois absorbant la cire des couleurs, la couleur resteroit à la surface dénuée de cire; ce qui seroit autant nuisible à la manœuvre du Peintre, que contraire à la solidité de la peinture à l'en-eaustique.

Malgré tous les secours dont on s'étoit armé pour tenir les cires colorées en état d'être employées, on commençoit à douter que l'on pût parvenir à peindre d'une façon satisfaisante. La difficulté d'avoir l'eau au dégré de chaleur convenable pour chauffer les godets, la palette & la planche, faisoit désespérer de voir plusieurs tableaux

peints à l'encauſtique. On avoit déja préparé les couleurs, dont on donnera la compoſition dans cette premiere Partie; il fallut pourtant eſſayer. En effet on exécuta un buſte de Minerve avec des broſſes ordinaires; il faut convenir que la manœuvre en fut d'autant plus pénible que la machine étoit infiniment compoſée. Cependant quelques parties de ce tableau faiſoient de l'effet, mais ne répondoient pas ſuffiſamment à l'idée que nous devons avoir de la peinture des Anciens. Le ſçavant Artiſte dont on avoit employé la main, peu ſatisfait de ſon travail, nous engagea à chercher des moyens d'opérer plus faciles & plus ſûrs.

Il eſt difficile dans les recherches de la Théorie & de la pratique des Arts d'arriver au but que l'on ſe propoſe: quand la route eſt inconnue, on s'égare de tems en tems, on retourne ſur ſes pas, on abandonne ſes premieres idées en faveur de celles qui leur ſuccédent,

souvent elles font moins heureufes, on travaille pour les vérifier par des expériences qui répondent rarement à l'illufion de la conjecture, on commet des fautes fouvent infructueufes, mais quelquefois utiles, on les communique aux Artiftes pour leur apprendre à éviter les unes & à profiter des autres; toujours guidé par l'expérience, on leur enfeigne enfin la route qui conduit à la perfection.

Tel eft le fort que nous avons éprouvé, & la conduite que nous avons tenue dans les recherches de la peinture à l'encauftique : encouragés cependant par une forte de réuffite, la premiere expérience nous ayant prouvé la poffibilité de peindre d'une maniere qui répondît à l'un des fens dont le paffage de Pline eft fufceptible, nous avons entrepris de rendre la peinture à l'encauftique plus facile, toujours en cherchant à deviner notre Auteur par la voie des expériences. Nous fommes

parvenus à l'exécution de plusieurs moyens dont nous rendrons compte, après avoir donné la composition des couleurs qui ont servi, non-seulement à ce premier essai, mais à celui dont nous ferons le détail immédiatement après.

La recherche de la combinaison des quantités de cires convenables à chaque couleur, a été aussi rebutante que laborieuse; il seroit trop long de rapporter toutes les opérations faites & répétées avant que de parvenir à trouver les proportions que l'on cherchoit. Certaine couleur ne prenoit qu'une très-petite quantité de cire, quoiqu'elles parussent devoir en absorber beaucoup, on observoit le contraire dans plusieurs autres ; celles-ci sans un excès de cire seroient devenues cassantes, celles-là avec le même excès devenoient grasses : presque toujours trompés dans les premiers essais, il falloit les répéter jusqu'à ce que l'on eût trouvé des proportions convenables ; combien de fois fut-on

obligé de chauffer & de rechauffer la pierre, combien de tems, combien de cire, combien de couleurs perdues?

Nous n'entrerons pas à préfent dans le détail des motifs qui ont déterminé les proportions que nous allons fixer, d'autant que l'on feroit obligé de fe répéter lorfqu'il fera queftion de la peinture en cire. On ne trouvera pas non plus toutes les couleurs qui peuvent être employées dans la Peinture à l'encauftique; l'Artifte qui s'étoit chargé de peindre, ne voulut que ce qu'il regarda comme néceffaire; cependant il affura qu'on pouvoit tout exécuter avec les couleurs comprifes dans la Table fuivante.

Table de proportion des quantités de cires, eu égard aux différentes qualités des couleurs, & la maniere de préparer les cires colorées.

Blanc de plomb une once, cire quatre gros & demi.

Céruse une once, cire cinq gros.

Vermillon trois onces, cire dix gros.

Carmin une once, cire une once & demie.

Laque une once, cire une once & demie.

Rouge-brun d'Angleterre une once, cire une once.

Ochre brûlé une once, cire dix gros.

Terre d'Italie une once, cire dix gros.

Jaune de Naples une once, cire quatre gros.

Sile de grain de Troye une once, cire une once & demie.

Stile de grain d'Angleterre une once, cire une once & demie.

Ochre jaune une once, cire dix gros.
Ochre de ruë une once, cire dix gros.
Outremer une once, cire une once.
Bleu de Prusse le plus léger une once, cire deux onces.
Cendres bleues une once, cire six gros.
Email fin d'Angleterre une once, cire une demi-once.
Laque verte une once, cire une once deux gros.
Terre de Cologne une once, cire une once & demie.
Noir de Pêche une once, cire une once & demie.
Noir d'yvoire une once, cire dix gros.
Noir de fumée une once, cire dix onces

On n'employera pour ces préparations que de la cire blanche, appellée communément cire-vierge; on choisira la plus pure.

On prendra des couleurs que les Marchands appellent *broyées à l'eau*, on les fera rebroyer à sec ; cependant le

carmin, le vermillon, l'outremer, l'émail & le noir de fumée, n'auront besoin d'aucune de ces préparations : on peut éviter de broyer une seconde fois le blanc de plomb, celui de céruse, la cendre bleue & le noir de pêche déja broyés à l'eau, ces couleurs sont assez tendres pour être facilement broyées avec la cire. On emplira d'eau les deux tiers ou environ de la machine à broyer, on la mettra sur un réchaud plein de feu, on chargera la glace de la cire & de la couleur qu'on voudra préparer ; pendant que la cire se fondra, on fera chauffer la molette ; lorsque la cire sera fondue, on retirera la machine du feu, & on broyera la couleur comme si l'on broyoit des couleurs à l'huile ; lorsque l'opération sera achevée, on les enlevera comme on l'a dit, de dessus la glace avec un couteau pliant d'yvoire, on les mettra sur des assiettes de fayence pour les faire refroidir, ensuite on les serrera dans

une boëte pour empêcher la pouffiere de les gâter.

Lorfque l'on voudra peindre, on remplira les godets dont nous avons parlé, des couleurs ainfi préparées, on les fera fondre auffi avec l'eau bouillante, dont on aura rempli la machine deftinée à cet ufage. De ces cires colorées fondues, on formera les teintes fur la palette chaude, & l'on peindra avec des broffes fur la planche enduite & pénétrée de cire & de plus échauffée par la machine que nous avons décrite.

Nous avons dit dans le détail précédent, que la tête de Minerve avoit été peinte fur le fapin, ce bois en effet fe déjette beaucoup moins que les autres, lorfqu'il eft expofé au dégré de chaleur, convenable à la fonte de la cire; cette raifon nous a engagé à le préférer pour la peinture à l'encauftique. On pourroit fe difpenfer de compofer les planches de trois couches de bois, comme nous l'avons fait, une

planche mince produit le même effet, si elle se voile au feu, elle se rétablira plus facilement dans son premier état. Nous ne donnons point l'exclusion au chêne ni aux autres bois, mais il faudra en général éviter d'employer ceux qui par la roideur de leurs fibres & la compacité de leur tissu, se redresseroient difficilement après avoir été courbés par la chaleur.

Nous aurions pû nous dispenser d'entrer dans le scrupuleux détail de cette maniere de peindre à l'encaustique, bien convaincus que l'on donnera la préférence à celles que nous allons décrire ; mais nous nous sommes engagés de rendre compte de tout ce que nous avons fait d'utile ou d'inutile dans nos recherches.

Si les Grecs ont peint avec des cires colorées & fondues, si l'on doit entendre le passage de Pline dans ce sens, les Peintres de l'antiquité ont-ils employé l'eau bouillante pour opérer, ou la

chaleur immédiate du feu ? Il n'eſt pas poſſible de décider la queſtion, le laconiſme de Pline ne permet pas de s'étendre ſi loin. Au reſte il eſt conſtant que l'on peut donner des ſens différens au paſſage de Pline, & tous ceux dont il eſt ſuſceptible nous ont fourni le ſujet des autres manieres de peindre dont nous allons faire le détail.

ARTICLE SECOND.

Second moyen de peindre à l'Encauſtique.

FAire des Tableaux avec de la cire & des couleurs, opérer avec le feu, eſt toute la récepte qui nous a été tranſmiſe par les écrits de Pline ſur la peinture à l'encauſtique.

Il ſera toujours ſingulier que cet Auteur qui a fait l'hiſtoire de la peinture des Grecs & des Romains ; le détail des Tableaux qui avoient eu de la reputation

réputation chez l'une & l'autre nation, le nom de ceux qui les avoient éxécutés, qui de plus a donné une énumération si éxacte des couleurs, des lieux d'où on les tiroit, de leur prix & de celles que les Anciens employoient pour peindre à l'encauftique, & de celles qui ne pouvoient fervir qu'à la détrempe, ait paffé fous filence les opérations d'un genre de peinture qui avoit intéreffé la Gréce & fait l'admiration des Romains. Mais puifque Pline ne nous a pas laiffé de veftiges des manœuvres des Grecs pour peindre à l'encauftique, cherchons encore à le deviner.

Nous avons déja décrit un moyen, nous allons en propofer un autre plus facile pour l'Artifte, & plus certain dans fa pratique.

On prendra des cires colorées, préparées comme on l'a dit dans l'article précédent, on les fera fondre dans l'eau bouillante, une once de cire, par

exemple, dans huit onces d'eau ; lorsqu'elles y seront totalement fondues, on les battra avec une spatule d'yvoire, ou avec des oziers blancs, jusqu'à ce que l'eau soit refroidie ; la cire par cette manœuvre, se mettra en petites molecules, & sera assez divisée pour faire une espéce de poudre qui nagera dans l'eau, & que l'on conservera toujours humide dans un vase bouché, parce que si la cire restoit à sec, les petites parties, seroient sujettes à se coller, & cette cire cesseroit d'être propre aux usages auxquels on la destine.

Lorsque toutes les cires seront ainsi préparées, on mettra une portion de chacune dans des godets, & l'on opérera avec des pinceaux ordinaires, comme si l'on peignoit en détrempe ; on ne pourra cependant former les teintes sur la palette avec le couteau, la cire seroit exposée à se rapprocher & à se péloter: il faudra donc les faire avec

le pinceau, ce que les Peintres appellent dans les autres genres de peintures, faire des teintes au bout du pinceau. Quoiqu'il soit plus convenable d'exécuter cette peinture sur le bois à crud crud, il est pourtant possible & même facile, de la pratiquer sur une planche qui auroit un enduit de cire, ou de revenir sur des choses déja peintes à l'encaustique, en employant un moyen que nous indiquerons à l'article suivant.

Le Tableau étant achevé, on fixera les cires colorées avec le réchaud de Doreur, ou avec une poële mince remplie de feu : si l'on donne la préférence au réchaud, on tiendra le Tableau verticalement : si, au contraire, l'on use de la poële, on le mettra dans une position horizontale : de l'une & de l'autre façon, les cires se fondront facilement, contracteront une forte adhérance avec le bois, & leur couleur en deviendra plus vive. Ce fut avec des

couleurs ainsi préparées, & par la manœuvre dont on vient de faire le détail, que l'on travailla une seconde fois, au Tableau de Minerve. L'Artiste fut un peu plus content; cependant cette seconde maniere de peindre à l'encaustique présentoit encore plus de difficultés que la peinture en huile dont il avoit l'habitude: il voulut achever & acheva en effet son Tableau avec des couleurs préparées à la cire & au vernis, maniere de peindre qui fera le sujet de la seconde partie de ce Mémoire; elle fut d'autant plus de son goût, qu'elle se rapprochoit de la façon de peindre qui lui étoit familiere. Le Tableau de Minerve fut donc un composé, pour les trois quarts, de peinture à l'encaustique, & de peinture en cire pour un quart. Le Peintre fut cependant forcé de convenir qu'il auroit pû terminer son Tableau sans le secours de la peinture à la cire.

Si nous nous sommes assujettis dans

les deux procédés dont nous venons de faire le détail, à suivre Pline à la lettre, nous avons cru qu'il nous seroit permis de l'interpréter, en rendant néanmoins raison de cette licence. L'obscurité du langage d'un Auteur, autorise d'autant plus une pareille conduite, qu'elle peut avoir son utilité.

ARTICLE TROISIEME.

Troisiéme moyen de peindre à l'Encaustique.

SI les deux moyens que nous allons indiquer, semblent s'écarter à quelques égards du peu de chose que Pline dit de la peinture des Grecs; une présomption très-vraisemblable nous porte à croire que les Grecs faisoient préférablement usage de cette troisieme & quatrieme maniere de peindre.

La peinture à gouache ou en dé-
D iij

trempe a été la premiere peinture connue, la peinture à l'encauftique lui a fuccedé. Si les Arts, comme on ne doit point en douter, fuivent l'ordre des idées, un moyen en fuggére un autre, & le fecond participe ordinairement de celui qui lui a donné origine ; la peinture à gouache eft donc vraifemblablement le principe de la peinture à l'encauftique, quoiqu'elle femble avoir peu d'analogie, & ce n'étoit qu'en raifonnant ainfi qu'il étoit poffible de dévoiler le myftére de cette peinture, dont Pline dit fi peu de chofe, que les meilleurs Grammairiens, qui ont interpreté cet Auteur, ne fuppofoient même pas qu'il voulût parler d'un genre de peinture, dont le myftére ne confifte, que dans la maniere d'employer la cire & la couleur.

Nous avons un exemple de l'analogie dont nous venons de parler, dans la découverte de la peinture à l'huile.

Van Eick, Peintre Flamand *, cherchant à faire une peinture impénétrable à l'eau & plus solide que la détrempe, crut qu'il rempliroit son projet en mêlant ses couleurs avec des vernis faits à l'essence de térébenthine ou à l'esprit-devin ; il peignit en effet au vernis avec réussite ; mais le rapport des huiles grasses avec les substances qu'il avoit employé, lui suggera de mettre les huiles grasses en expérience, & ces tentatives furent heureuses. Dans les Arts, il en est des rapports des manœuvres, comme des rapports des substances. Combien trouveroit-on d'exemples de ces vérités dans les progrès insensibles de ces mêmes Arts ?

Attacher sur le corps destiné à être peint, des couleurs mêlées avec des gommes solubles dans l'eau, peindre à

* Van Eick né dans la ville de Maseick, mais comme il a fait sa principale demeure à Bruges & qu'il y est mort, on ne le connoît que sous le nom de Jean de Bruges ; il est né en 1370 : le secret fut trouvé au commencement du quinziéme siécle.

l'eau fur des corps qui retiennent la couleur comme les gommes, couvrir des mêmes gommes les couleurs appliquées, c'eft peindre en détrempe. Etendre avec le pinceau des couleurs préparées avec de la cire pure, charger de cire les couleurs déja appliquées, mettre des couleurs fur un corps enduit de cire, les fixer en fondant la cire par le moyen du feu, pour les rendre impénétrables & indiffolubles par l'eau, c'eft peindre à l'encauftique, c'eft remplir les vûës que les Grecs fe propofoient dans cette peinture, c'eft-à-dire, de faire des tableaux qui ne fuffent point expofés aux inconvéniens de la détrempe.

Nous étions donc perfuadés que pourvû que l'on n'employât que de la cire pure pour fixer les couleurs par le moyen du feu, nous marcherions fur les traces des Grecs, foit que les couleurs fuffent liées à la cire avant que de les employer avec le pinceau, foit

qu'elles le fuffent après ; & que les employant même de la façon dont nous allons les détailler, nous marcherions avec plus de vérité dans la route que les Grecs ont naturellement dû prendre ; car il eft probable qu'ils ont employé le moyen le plus fimple & le plus analogue au moyen déja connu.

D'après cette fuppofition, qui nous a paru raifonnable, nous avons imaginé cette troifieme & quatrieme efpece d'Encauftique, qui fe réduifent à peindre à l'eau fur la cire, de faire enfuite fondre la cire, pour pénétrer la couleur, & de peindre à l'eau fur le bois, & de fondre une couche de cire fur la couleur, pour la pénétrer de la même maniere.

Pour peindre felon le premier de ces deux procédés, on commencera par cirer la planche que l'on aura deftiné à l'opération ; pour la cirer, voici comment il faut s'y prendre : on tiendra la planche horizontalement fur un brafier ardent, à

une distance proportionnée à l'ardeur du feu; alors on frottera la partie de la planche que l'on aura chauffé avec un pain de cire blanche; si la planche est au degré de chaleur convenable, la cire se fondra; on la chauffera de nouveau assez vivement pour faire entrer la cire fondue dans le bois; on réitérera cette opération autant de fois qu'il le faudra, pour pénétrer le bois de cire, de façon que les pores du bois ne puissent plus en absorber : cela fait, on en ajoutera encore autant qu'il en faudra pour qu'il en reste sur la surface, environ l'épaisseur d'une carte. Il est très-important pour la réussite de ce genre de peinture, que la planche soit bien pénétrée de cire, & que la chaleur la plus vive ne puisse plus en faire entrer dans ses pores. Lorsque la planche sera couverte bien également de cire, elle aura reçu la premiere préparation, que l'on pourroit appeller impression à l'encaustique. Alors on peindra sur cette planche avec

les couleurs dont on fait ufage en huile, préparées à l'eau pure, ou à l'eau gommée legérement ; cependant ces couleurs ne prendroient point fur la cire, & ne s'attacheroient que par plaques fort irréguliéres, ce qui fatigueroit le Peintre dans l'exécution de fon tableau. Pour remédier à cet inconvénient, c'eſt-à-dire, pour faire prendre la couleur à l'eau fur la cire, on imagina d'abord de mêler avec les couleurs des corps analogues à la cire ; on jetta les yeux fur l'eau-de-vie, ou fur l'eau de favon ; mais il étoit douteux que l'eau-de-vie fût connue des Grecs. Il n'étoit pas non plus poffible de faire ufage du favon, parce qu'il altére de certaines couleurs, & en détruit d'autres par le fel alkali, qui entre dans fa compofition. Il fallut abandonner ces deux moyens de faire prendre la couleur fur la cire, pour en chercher un qu'on pût vraifemblablement fuppofer avoir été employé par les Grecs.

On imagina qu'à la faveur d'un corps intermédiaire, mis entre la cire & la couleur, on remédieroit aux obstacles que la surface grasse met à l'exécution de cette peinture. Les terres crétassées parurent convenables à cette opération, d'autant plus que mêlées en petite quantité avec la cire, elles ne lui donnent aucune couleur. On prit donc de cette espece de craye préparée, que l'on nomme communément blanc d'Espagne, mis en poudre très-fine; on en répandit sur la cire, & on la frotta légérement avec un linge; il s'attacha une poussiere de ce blanc sur la cire, qui devint matte; & la couleur alors prit sur la cire, comme si elle eût été appliquée sur le papier, ou sur le bois à crud.

Lorsque le tableau fut peint, on le présenta au feu; la cire qui étoit sous la couleur se fondit, & pénétra la couleur, de façon qu'elle vint à la surface du tableau: il ne fallut même pas une

chaleur considérable pour exécuter cette espece d'Encaustique avec exactitude. Pour n'être point trompé dans les effets que la couleur produit, lorsque la cire est fondue, il n'y aura qu'à estimer ce qu'elles doivent devenir, parce qu'elles sont lorsqu'on les applique. Les Peintres sçavent que quoique la peinture en détrempe soit faite avec du blanc de plomb ou de ceruse, les couleurs pâlissent en sechant. Dans nôtre peinture la cire fondue rend aux couleurs le ton qu'elles avoient lorsqu'elles étoient humides.

ARTICLE QUATRIEME.

Quatrieme moyen de peindre à l'Encaustique.

LA quatrieme maniere de peindre à l'Encaustique, ne differe de celle que nous venons d'indiquer que par le lieu que la cire occupe : dans le précé-

dent procedé la cire avoit été placée fous la couleur; il n'eft queftion dans celle-ci que de la mettre deffus. Voici comme il faut opérer : on peindra à gouache à la façon ordinaire fur une planche très-unie; lorfque le tableau fera terminé, on le placera horizontalement, on le couvrira de lame de cire très-mince, on fera fondre cette cire avec une poële remplie de feu; la cire fondue pénétrera la couleur & le bois, & fixera le tableau, de façon que la couleur fera indiffoluble par l'eau.

Pour préparer les petites lames de cire, on fera chauffer de la cire blanche, on la rendra affez fouple en la maniant, comme le font ceux qui travaillent les cierges & les bougies, on l'étendra avec un rouleau fur une glace ou fur un marbre humide un peu échauffé, jufqu'à ce qu'elle foit mince comme une carte à jouer.

De tous les moyens que nous venons d'indiquer de peindre à l'encauftique,

le troisieme nous a paru le plus facile à pratiquer; la simplicité de la manœuvre a étonné les Artistes qui ont exécuté des tableaux selon ce procédé. Ce moyen est-il celui des Grecs ? C'est ce que nous n'oserions assurer. Cependant un nombre considérable de Sçavans & d'Artistes que l'on a consultés, depuis le jour * de l'exposition de la Minerve à l'Académies des Inscriptions, sur nos quatre moyens de peindre à l'Encausti-que, ont prononcé d'un commun ac-cord en faveur de la troisiéme ou de la quatriéme. En effet, il n'entre dans la composition des tableaux peints selon ces deux procédés, que de la cire pure & des couleurs; ils portent le caractère que Pline accorde aux peintures Grec-ques par le vigoureux & l'élégance de leurs couleurs; ils peuvent être lavés & être exposés à l'humidité sans recevoir la mondre altération, qualité sans la-

* Ce fut le 12 Novembre 1754, jour d'une assem-blée publique.

quelle la peinture à l'encauſtique n'auroit pas grand mérite. Si la facilité de la manœuvre, le brillant des couleurs, & la propriété d'être impénétrable par l'eau, ſont les qualités que doit avoir la peinture à l'encauſtique, on pourroit conclure que l'on a deviné la peinture des Grecs dans le troiſieme procédé.

Notre troiſiéme & quatriéme moyen de peindre à l'encauſtique nous a ſuggeré une nouvelle maniére de peindre, qui ne nous paroît pas devoir être négligé : voici en deux mots le moyen de la pratiquer. On peindra à l'eau ſur une toile à crud avec des couleurs ordinaires, en obſerſervant cependant de ne faire uſage que de celles que l'on employe communément dans la peinture à l'huile. Lorſque les couleurs feront ſêchées, on humectera les tableaux par derriére avec de l'huile de Pavot, appellé d'Oliette, qui jaunit moins que les autres huiles; perſonne n'ignore combien l'huile s'étend facilement, & combien il eſt aiſé

de

de la distribuer également par-tout, soit avec le pinceau, soit avec toute autre chose qui puisse en faire la fonction: l'huile pénétrera la couleur, fera corps avec elle, & rendra, lorsqu'elle sera séchée, le tableau aussi solide que s'il avoit été peint avec des couleurs broyées à l'huile. Cette espèce de peinture peut avoir l'avantage de faire un tableau sans aucuns luisants, parce qu'ils ne viennent ordinairement que de l'excès de l'huile, ils sont aussi moins exposés à changer, à raison de la juste proportion qui se trouve entre l'huile & les couleurs.

On pourroit au lieu d'huile employer un vernis blanc-gras sécatif; on peut pratiquer cette peinture sur le papier comme sur la toile. Au reste ce sera aux Artistes à juger des avantages ou des désavantages de cette petite nouveauté; dans les Arts une expérience vaut mieux que cent conjectures.

Nous avons passé légèrement sur cet article, parce qu'il n'a qu'un rapport

indirect avec notre objet.

Avant que de finir cette premiére Partie, nous avons crû devoir avertir ceux qui acquéreront des tableaux à l'encauſtique, ou qui voudront faire peindre de cette maniere, de ne pas ſe laiſſer ſéduire par le brillant des couleurs, ou par les termes d'inuſtion & autres qui expriment la manœuvre ſans prouver la ſolidité ; mais de laver pluſieurs fois avec de l'eau commune & une broſſe à peindre, ou le tableau, ou la peinture que l'on annoncera être à l'encauſtique ou à l'inuſtion : ſi l'un & l'autre réſiſtent à l'eau, on pourra être aſſuré, que l'on n'aura point été trompé; il faudra cependant obſerver ſi le tableau ne ſeroit point verni, car il en ſeroit alors d'une mauvaiſe peinture à l'encauſtique comme de la détrempe vernie, qui quoiqu'elle réſiſte au lavage, n'a pourtant pas la ſolidité des peintures à l'huile, au véritable encauſtique, ou à la cire bien préparée.

SECONDE PARTIE.

De la Peinture à la Cire.

Peindre, c'est imiter la nature dans ses formes & ses couleurs, c'est tromper agréablement l'œil en lui faisant appercevoir sur une superficie plane des bosses colorées à la faveur de la magie, des clairs, des demi-teintes & des ombres. Ces effets singuliers ne sont pas toujours dûs au seul art du Peintre, souvent la couleur & le moyen de l'employer contribue au prestige. En effet le ton que donne la détrempe n'est pas celui de l'huile, celui de la cire ne tient pas non plus des deux autres, chaque moyen d'attacher la couleur a sa propriété, & par conséquent son application particuliere. L'usage de la cire, inconnu en Peinture depuis tant de siécles, peut donc avoir son utilité;

elle donne effectivement un mat que l'huile n'a pas, un vigoureux & une solidité que l'on ne peut obtenir de la détrempe, elle fait enfin un nouveau genre de peinture, qui ne ressemble par ses effets à aucun de ceux qui sont pratiqués de nos jours.

Nous avons donné dans la premiere Partie quatre manieres d'employer la cire pour imiter les Grecs. Les recherches dans lesquelles cette Peinture nous a engagé, en a enfanté un autre qui fait le sujet de cette seconde Partie.

Si nous avons rejetté dans la premiere partie de ce Mémoire, le moyen de mettre la cire en état d'être employée par le Peintre, en la dissolvant dans les huiles essentielles, parce que les Anciens ne nous ont laissé aucune preuve qu'ils connussent ces sortes d'essences; nous ne l'avons cependant pas abandonné, convaincus qu'il pourroit avoir une utilité, peut-être plus heureuse, que les moyens que les Grecs

font présumés avoir connus. Persuadés pourtant que toute conjecture dans les Arts, qui n'est pas vérifiée par l'expérience, n'est souvent qu'un fantôme de vérité, nous fîmes faire des essais, ils ne furent pas tous suivis d'une égale réussite, ils plurent cependant aux Artistes, parce qu'ils se rapprochoient de la maniere de peindre qui leur étoit familiere.

Nous allons rendre un compte exact des procédés de cette peinture à la cire, à laquelle nous nous garderons bien de donner le nom d'encaustique, parce qu'elle n'en a le caractere, ni par les ingrédiens qui entrent dans sa composition, comme nous l'avons dit, ni par le feu, qui n'est nullement nécessaire à l'exécution des tableaux peints selon le procédé que nous allons décrire.

Tous les Chymistes, même les moins éclairés, savent que les fluides gras, auxquels on donne le nom d'huiles essentielles, ont la propriété de pénétrer

& de diſſoudre les corps qui leur ſont analogues, quelquefois à l'aide du feu, ſouvent ſans le ſecours de cet agent, & que la cire eſt de l'eſpece de ceux qui peuvent être diſſous de l'une & de l'autre façon. Pour obſerver les différences que ces deux manieres de préparer la cire, pouvoient produire dans ce nouveau genre de peinture, nous fîmes exécuter les expériences ſuivantes.

Premiere Expérience.

On mit une livre de cire blanche, rompue par petits morceaux, dans un poids égal d'eſſence de Térébenthine, que l'on préféra aux autres eſſences pour les raiſons que nous avons données au commencement de la premiere Partie, on laiſſa cette cire s'infuſer à froid; au bout de ſix jours, on ne trouva que la moitié de la cire diſſoute; on fit ajouter une autre livre d'eſſence, on remua le mélange, on le laiſſa encore

en infusion pendant six autres jours, la cire ne fut point encore totalement pénétrée, mais six onces d'essence que l'on ajouta à différentes reprises acheva la dissolution. La cire ne peut donc être dissoute à froid que par un poids plus que double d'essence. On fit broyer des couleurs avec cette cire liquefiée, on leur donna la consistance des couleurs broyées à l'huile, & l'on exécuta un tableau dont la manœuvre fut facile. Lorsque nous voulumes examiner, quel pouvoit être le dégré de solidité de la peinture de ce premier essai, nous ne trouvâmes point qu'il répondît à notre attente ; le lavage répété avec de l'eau commune & une brosse propre à peindre, enleva une portion de la surface de la couleur, & auroit presque tout effacé le tableau en continuant de le laver. Ce n'étoit plus remplir le dessein que nous avions formé de trouver une peinture qui ressemblât par sa solidité à la peinture à l'huile, ou qui fût même plus propre à

résister à l'humidité que cette derniere, ce qui devoit faire le mérite de la peinture à la cire. Quelques couleurs cependant avoient tenu plus que les autres ; on chercha la raison de cette différence, l'on trouva que celles qui avoient moins résisté étoient celles qui avoient moins de cire, & qu'il falloit par conséquent pour chaque couleur un certain volume de cire, qui pût les envelopper assez pour les défendre contre les impressions de l'humidité ; il étoit même nécessaire que la quantité de cire convenable à chaque couleur fût connue, ce qui n'auroit pas été possible, ou du moins très-difficile, selon la récette de ce premier essai. On remédia à cet inconvéniens dans le suivant.

Seconde Expérience.

On prit des cires colorées dont on a donné les proportions dans la table inférée dans le premier procédé de la pein-

ture à l'encauftique, dans lefquelles la quantité de cire néceffaire à la préparation de chaque couleur, avoit paru être bien combinée; on les fit diffoudre au bain-Marie, dans deux fois autant d'effence de terebenthine, qu'il y avoit de cire dans chaque couleur, la diffolution s'opera promptement, les couleurs étoient un peu trop liquides, fix à fept parties d'effence fur quatre de cire, auroient pû fuffire. On peignit cependant avec ces couleurs ainfi préparées, on lava ce fecond tableau comme le premier; les couleurs ayant réfifté à l'eau, il fut tout naturel de conclure que l'on avoit trouvé la raifon du peu de folidité de la peinture du premier effai, parce qu'il étoit entré en général trop d'effence de térebenthine, & que l'on ne pouvoit en diminuer la quantité, qu'en faifant diffoudre la cire à chaud. Mais ayant examiné ce tableau de plus près, on vit que l'on n'avoit point remédié à tous

les défauts, en ajoûtant une plus grande quantité de cire à chaque couleur ; les blancs étoient caffans & s'étoient un peu gercés : des couleurs que l'on avoit appliquées fur du papier, le démontrerent d'une façon plus marquée : il n'étoit pourtant pas poffible de rendre la couleur plus liante, en ajoûtant plus de cire : il fallut donc chercher un autre moyen.

Troifiéme Expérience.

On crut pouvoir rendre la cire moins caffante en l'affociant à un corps gras, incapable de fécher. Le faindoux, ou les huiles non fécatives parurent devoir être indiftinctement employés pour cet effai on;les fit entrer, furtout dans les couleurs qui ont la propriété de rendre la cire caffante : on répéta les expériences jufqu'à ce qu'on eût trouvé la doze qui pouvoit leur convenir : les blancs ne furent plus caffans ;

mais ce que l'on avoit appréhendé arriva: la graisse ou l'huile ajoûtée à la cire, même à une petite doze, rendit les cires colorées, poisseuses. On fut donc encore forcé d'abandonner cet essai.

Quatriéme Expérience.

Il falloit tout tenter pour remédier à un défaut, qui auroit peut-être fait abandonner la Peinture en cire, quoique la Peinture en huile soit elle-même exposée à se fendre, sur-tout lorsque les Peintres sont forcés d'employer des huiles grasses pour faire sécher de certaines couleurs. On eut donc recours aux résines, sçachant que les petites bougies de lanterne ne sont rendues souples, que par les corps résineux qui entrent dans leur composition. Pour imiter la cire de ces bougies, on fit fondre deux à trois onces de térébenthine avec une livre de cire; ce mêlange étoit liant, mais un peu poisseux, moins cependant

qu'avec la graisse : le blanc que l'on prépara avec cette composition ne fut point cassant : il falloit pourtant s'assurer que la térébenthine conserveroit sa souplesse en se séchant : pour s'en convaincre, on prit d'abord une espece de térébenthine desséchée à l'air, appellée communément gallipot, on la fit fondre avec de la cire, observant des proportions convenables ; cette cire fut plus cassante que la premiere : on mit aussi en expérience la colophane, qui est une térébenthine desséchée & alterée par le feu ; celle-ci avoit, non-seulement, le défaut de rendre la cire très-cassante, mais elle salissoit les blancs & les couleurs tendres, ce que le gallipot n'avoit pas fait. Il ne fut pas possible de faire fondre avec la cire des résines dures, telles que le carabé préparé & l'asphalte, parce que le degré de feu qu'il faut pour mettre ces résines en fusion, brûle la cire & par conséquent l'altére.

Ajoûter des résines séches ou dures à la cire, c'étoit la rendre plus cassante ; joindre à la cire des résines liquides ou des corps gras, c'étoit lui donner un poisseux qui auroit exposé les tableaux à prendre la poussiere ; mais allier des résines cassantes dans les proportions convenables à un corps gras, qui conserve toujours sa souplesse, c'étoit rémédier à la sécheresse que la couleur donne à la cire, c'étoit éviter le poisseux.

Ce fut dans la composition des vernis gras que l'on trouva cette ressource. On sçait combien ils sont souples & solides, les vernis de la Chine & du Japon, ou ceux que l'on fait en France pour les imiter avec l'ambre jaune préparé, en sont une preuve.

La composition du vernis de la Chine n'est plus un mystere, on sçait que c'est un mêlange d'une résine, & d'une huile qui ressemble à nos huiles sécatives ; c'est à l'union de la résine &

de l'huile qu'il doit sa solidité, c'est de l'huile seule qu'il tient sa souplesse : joindre par conséquent à la cire un vernis qui avoit ces qualités, c'étoit rémédier à tous les inconvéniens, que l'on avoit remarqué dans les précédens essais.

Cinquiéme & derniere Expérience.

Composer des vernis avec des résines solubles dans l'essence de térebenthine & un corps gras, faire fondre de la cire dans ces vernis, ajoûter des couleurs à ce mêlange, est tout le mystere de la préparation des ingrédiens de cette derniere espece de peinture en cire, qui est d'autant plus avantageuse, qu'on évite tous les inconvéniens remarqués dans les précédens essais.

On commença par faire choix des résines convenables aux parties colorantes auxquelles on vouloit les associer : celles qui, par exemple, auroient pû entrer dans la composition du vernis fait

pour préparer l'ochre jaune, l'ochre de ruë, la terre d'Italie, le rouge-brun d'Angleterre & la laque, ne pouvoient pas convenir aux vernis pour les blancs & pour les bleus ; il falloit encore une réfine pour les vernis des couleurs obscures & dorées : d'ailleurs, les quantités de réfine & de corps gras, devoient aussi varier dans la composition des vernis, selon que la couleur étoit plus ou moins séche, ou plus ou moins grasse : le mélange, par exemple, pour les noirs, qui contiennent toujours un excès de parties grasses, n'auroient pas convenus aux blancs qui rendent les corps gras plus cassans que toute autre couleur ; il étoit par conséquent nécessaire de faire les vernis pour les blancs, plus gras que ceux des bleus, & beaucoup plus secs pour les noirs. Selon ce plan, il eût fallu, pour devenir exact, préparer autant de vernis qu'il y avoit de couleurs ; on voulut cependant simplifier la composition des cires colorées,

parce que leur complication auroit rendu la peinture en cire presqu'impraticable. Après beaucoup d'expériences réiterées, chacune plusieurs fois, on réduisit le tout à cinq vernis, qui ont semblé remplir toutes les vûes : on leur a donné les noms suivans afin de les distinguer.

Le premier est appellé Vernis blanc très-gras.
Le 2. Vernis blanc le moins gras.
Le 3. Vernis blanc sec.
Le 4. Vernis le moins doré.
Le 5. Vernis le plus doré.

Composition des Vernis.

L'Essence de térébenthine a été le dissolvant des résines dont on a composé les Vernis ; on lui a donné la préférence sur les autres huiles essentielles, comme nous l'avons déja dit au commencement de ce Mémoire, tant à raison

raison de son peu de valeur, que parce qu'elle est extrêmement commune. Nous présumons que son parfum n'est point mal-faisant, puisque ni ceux qui qui en ont beaucoup employé pour faire les expériences que l'on décrit, ni les Artistes qui ont fait chacun plusieurs tableaux à la cire, n'en ont été incommodés.

Au reste si l'odeur de l'essence de térébenthine avoit le malheur de déplaire à quelqu'un, ou qu'elle fit même des impressions fâcheuses, cela ne feroit rien contre cette essence. Il est très-ordinaire de trouver que des choses qui incommodent un particulier, ou qui lui déplaisent, & sont très-saines, ou indifférentes au commun des hommes. On a vû des Peintres être obligés d'abandonner la la peinture en huile, parce que l'odeur de l'huile, qui est très puante, leur étoit insupportable, ou les incommodoit; seroit-il raisonnable d'abandonner la Peinture en huile, parce qu'elle

F

a été mal-faine à un particulier ? Cependant si quelqu'un se trouvoit indisposé, pour être resté trop long-tems dans une atmosphere d'essence de térébenthine, il trouvera le reméde dans la limonade, ou dans les acides dont on peut faire usage intérieurement : il ne seroit pas si aisé de rémédier aux impressions que les huiles des Peintres peuvent faire.

Composition des Vernis blancs.

Il eût été à souhaiter qu'on eût pû employer la gomme copal, pour faire les vernis blancs, cette résine est très-dure & très-blanche; mais l'art de la dissoudre dans l'essence de térébenthine, nous est encore inconnu. Ne pouvant faire usage de celle qui étoit la plus convenable; on se servit d'une résine appellée mastic, résine très-blanche, mais moins dure que le copal, on en mit deux onces six gros dans

vingt onces d'essences de térébenthine, le tout dans un matras à col long : la dissolution s'en seroit fait à froid ; mais pour la hâter, on fit l'opération au bain de sable : lorsque la résine fut dissoute, on y ajouta six gros d'huile d'olive cuite, dont on donnera la préparation. On philtra le mélange, & l'on ajouta autant d'essence qu'il en fallut, pour que le tout fît un poids de vingt-quatre onces : c'est ce vernis qu'on a nommé vernis blanc très-gras.

Le vernis blanc moins gras n'est différent du premier, que par la dose de l'huile cuite ; quatre gros de cette huile peuvent suffire à vingt-quatre onces de vernis. On ne mettra dans le vernis blanc sec que deux gros d'huile, sur les vingt-quatre onces du mélange. La dose de la résine dans ces deux derniers, doit être la même que dans le premier.

Composition des Vernis dorés.

Les Vernis dorés sont composés avec l'ambre dissous dans l'essence de Térébenthine ; cependant l'ambre a besoin d'une préparation qui le met en état de pouvoir être pénétré par l'huile essentielle. On va donner un détail exact de cette préparation.

On fera fondre à feu modéré, de l'ambre jaune le plus beau, dans une cornuë ou dans un pot de terre neuve vernissé, il faut que l'ambre soit entier, & n'occupe qu'un tiers du vase, ou la moitié au plus, car cette matiere répandroit lorsqu'elle viendroit à fondre, parce qu'elle se gonfle & s'éleve beaucoup; pour le mettre plus facilement en fusion, on tiendra le vase couvert, si l'on fait l'opération dans un pot vernissé, l'ambre se fond mieux dans un vase fermé & à une chaleur moins forte, que lorsqu'il est frappé de l'air extérieur ; lorsque l'ambre sera pres-

que fondu, il faudra tenir le pot découvert. Il est inutile de dire ici quels sont les principes qui se séparent de l'ambre pendant qu'il est en fusion ; cette opération est longue, si on veut la bien faire; on sera assuré qu'elle sera achevée, lorsqu'on n'appercevra plus de morceaux d'ambre, en remuant la matiere avec une spatule de fer. L'ambre étant totalement fondu, on le retirera de dessus le feu, on le laissera refroidir & on le mettra en poudre. On voit par ce qu'il vient d'être dit, qu'il est plus sûr de faire cette opération, dans un pot de terre vernissé, que dans une cornuë, qui ne permettroit pas de saisir l'instant de la fonte totale de l'ambre ; l'œil ne peut juger de ce qui se passe dans une cornuë, le Chymiste seul peut l'estimer. Ce fut avec cette matiere que l'on composa le vernis que l'on a nommé le moins doré. Pour faire celui qui porte le nom de plus doré, on se servira aussi de l'am-

bre préparé, mais que l'on aura laissé sur le feu trois à quatre heures de plus; il prendra par ce moyen une couleur plus haute. Ces deux préparations se dissolvent facilement, & même à froid, dans l'essence de térébenthine. On composera ces vernis aux doses suivantes.

Ambre préparé, comme il vient d'être dit, deux onces six gros.

Huile d'olive cuite, sept gros.

Essences de térébenthine, vingt onces.

On mettra l'ambre dans l'essence de térébenthine; lorsqu'il sera dissout, on y ajoûtera l'huile & on philtrera le mélange par un papier gris. Pour remplacer l'essence de térébenthine qui se sera dissipée en philtrant le vernis, on en ajoûtera autant qu'il en faudra, pour qu'il pese vingt-quatre onces : on le conservera dans une bouteille bien bouchée. Quoique la dureté de l'ambre ait été altérée par le feu, & qu'il soit

en partie décomposé, il conserve cependant une solidité que la colophane, par exemple, n'a point. On a été cependant forcé, de faire entrer une plus grande quantité d'huile dans ce dernier vernis, que s'il eût été composé avec une résine, que le feu n'auroit pas desséchée. Une once d'huile, ne donne point plus de souplesse à trois onces d'ambre, que quatre gros, n'en donnent à trois onces de mastic.

Préparation de l'Huile.

Le choix du corps gras qui devoit faire partie des vernis que l'on vient de décrire, méritoit de l'attention, quoiqu'il y entre en petite quantité. Il falloit éviter les graisses & les huiles qui s'alterent facilement à l'air, comme le sain-doux, les huiles de lin, de noix, & même celle de pavots, appellée communément d'oliettes ; on eût cependant fait usage de cette derniere, si le hasard n'en avoit fait découvrir

une qui méritoit la préférence. Il y a huit ans qu'un particulier (follicité par quelques Horlogers de travailler à découvrir le moyen d'empêcher l'huile de fe figer) conjectura qu'en faifant bouillir cette huile, il enleveroit la partie aqueufe qu'il croyoit être la caufe de la congelation de l'huile dans l'air froid; il crut qu'en faifant bouillir de l'huille d'olive dans un vafe de verre pendant une heure ou environ, il enleveroit le principe aqueux. Il exécuta fon opération telle qu'il l'avoit projettée; il philtra fon huile, la mit dans une bouteille pour l'expofer à l'air froid; mais quel fut fon étonnement, lorfqu'il trouva fon huile plus figée, que fi elle n'eût pas été cuite; elle reffembloit à une graiffe très-blanche. L'année dernière on vit cette huile pour la premiere fois depuis fept ans qu'elle avoit été préparée; on la trouva encore blanche comme l'eau la plus limpide, mais beaucoup plus épaiffe

que l'huile ordinaire. Des huiles grasses sur lesquelles on avoit fait des expériences dans le même tems, étoient devenues jaunes-rouges. D'après une épreuve de cette espéce, on n'hésita pas de donner la préférence à l'huile d'olive, d'autant plus qu'une huile grasse sécative n'étoit pas nécessaire, ou seroit peut-être devenue nuisible à la composition des cires préparées pour la peinture.

On fit donc bouillir de l'huile d'olive dans un matras très-mince, on la philtra, elle s'étoit un peu épaissie, cette opération l'avoit rendue très-blanche, ce fut cette huile que l'on fit entrer dans la composition des vernis.

Composition des Couleurs.

Lorsque l'on a parlé des couleurs, propres à être employées dans la peinture à l'encaustique, on s'est engagé de rendre compte des motifs qui ont

déterminé la quantité de cire convenable à chaque couleur. Les raisons qui ont fixé les doses des premieres, ne sçauroient changer pour celles-ci, d'autant plus qu'elles dépendent de la pésanteur, eu égard au volume & des propriétés invariables de chaque couleur.

Ce que l'on vient de dire sembleroit impliquer contradiction, si on le prenoit à la lettre, parce qu'il n'entre point dans la composition des couleurs que l'on va décrire, la même quantité de cire, qu'il en est entré dans celles qui sont destinées à la peinture à l'encaustique ; mais la portion de cire que l'on retranche de la composition des couleurs destinées à la peinture à la cire, se trouvant remplacée par une pareille quantité de résine & d'huile qui composent le vernis, la couleur ne perd rien de ce qu'il lui faut pour l'envelopper & le mettre en état de résister aux impressions de l'eau & de l'humidité.

On se servira de cire blanche pour la préparation des couleurs.

On ne prétend pas entrer dans un détail bien exact de la composition de chaque couleur; on n'en parlera qu'autant qu'elle sera relative aux quantités de cire & aux qualités & quantités des vernis qui doivent la mettre en état de faire des préparations solides & propres à être employées avec succès dans ce nouveau genre de peinture.

Blanc de Plomb.

Cette couleur est une préparation de plomb, qui, quoique chargée de l'acide du vinaigre, ne perd pas totalement la propriété qu'a le plomb de s'unir aux graisses & de les rendre cassantes; c'est ce qui a déterminé à faire un vernis particulier pour cette couleur, dans lequel on a mis une plus grande quantité d'huile, que dans les autres, & à donner un peu plus de cire à ce blanc qu'il ne semble exiger, eu égard à son volume.

Proportions des ingrédiens.

Blanc de plomb, huit onces.
Cire, quatre onces & demie.
Vernis blanc très-gras, huit onces.

Blanc de Ceruse.

La Ceruse n'est aussi qu'un plomb déguisé par l'acide du vinaigre ; elle ne différe du blanc de plomb, à ce que quelques Auteurs assurent, que par une petite quantité de terres crétassées, dont les Fabriquans la sophistiquent ; elle est conséquemment plus légere que le blanc de plomb, elle prend par cette raison un peu plus de cire ; mais on employera le même vernis.

Proportions, &c.

Ceruse, huit onces.
Cire, quatre onces & demie.
Vernis blanc très-gras, neuf onces.

Maſſicot.

Le Maſſicot eſt un blanc de plomb, ou une ceruſe que l'on a calcinée à un feu modéré; il y en a de pluſieurs nuances. Plus la calcination a été longue, plus le maſſicot eſt doré; on le préparera aux mêmes doſes que le blanc de plomb.

Jaune de Naples.

Les Peintres qui ont voyagé en Italie, aſſurent que cette couleur eſt un minéral, que l'on tire du ſein de la terre des environs de Naples. On peut cependant faire une couleur qui lui reſſemble parfaitement avec l'antimoine & le minium. Ce jaune eſt moins ſécatif que le blanc de plomb. Le vernis pour la compoſition de cette couleur, doit être moins gras.

Proportions, &c.

Jaune de Naples, huit onces.
Cire, quatre onces.
Vernis blanc le moins gras, huit onces.

Ochre.

L'Ochre est une terre ferrugineuse précipitée. Il y a des Ochres de plusieurs couleurs, de jaune, & de plus foncé, que l'on nomme Ochre de ruë. Ces couleurs sont très-solides. Les Ochres qui viennent d'Italie sont plus dorées que celles que les Marchands de Paris vendent : le vernis préparé pour entrer dans la composition de ces couleurs, a été fait exprès pour leur donner le ton doré que les Peintres aiment tant. Il n'y a aucun principe dans les Ochres qui puisse altérer la cire.

Proportions, &c. pour l'Ochre jaune & l'Ochre de ruë.

Ochre, cinq onces.

Cire, cinq onces.

Vernis le moins doré, neuf onces.

Il faut dix onces de vernis pour l'Ochre de ruë.

Stile de grain jaune.

Cette couleur est une espece de pâte, qui est composée d'une terre crétassée, chargée de teinture de graine d'Avignon dont la couleur est soutenue, autant qu'elle peut l'être, par le secours de l'alun. Le Stile de grain est infidele, employé à l'huile, il pourroit n'être pas meilleur employé à la cire. Ceux qui le fabriquent y font entrer, selon leurs vûes, qui sont ordinairement très-bornées, différens ingrédiens, comme la céruse, ou des terres crétassées, plus pésantes les unes que les autres, qui en font varier le volume; il est par conséquent difficile de fixer la dose de la cire; mais en supposant, que l'on employera le Stile de grain le plus léger, on le préparera selon les doses suivantes; l'Alun

qui entre dans sa composition exige un vernis un peu gras.

Proportions, &c.

Stile de grain jaune, quatre onces.
Cire, cinq onces.
Vernis blanc le moins gras, neuf onces.

Stile de grain d'Angleterre.

Il seroit à souhaiter que ce Stile de grain fût aussi solide qu'il est beau par ses effets; employé à l'huile il perd totalement sa couleur, si on l'expose au soleil; il se soutient plus long-tems à l'ombre: il est vraisemblable que la cire ne le mettra pas à l'abry de cet inconvénient; le tems seul peut nous apprendre si cette couleur sera meilleure employée à la cire qu'à l'huile. On fabrique à Paris des Stiles de grain qui ne ressemblent point à celui que l'on dit être fait en Angleterre. Nous n'avons pû trouver nul part le détail de sa composition;

position; ce que nous avons appris des Marchands de couleurs ne s'accorde point, & ne mérite pas d'être rapporté. Nous avons fait entrer le vernis le plus doré dans la préparation de ce Stile de grain, afin de soûtenir un peu sa couleur; il prend la même quantité de cire & de vernis que le Stile de grains jaune.

Orpin jaune & Orpin rouge.

L'Orpin jaune ou rouge, est un composé d'arsenic & de souffre. Le premier contient moins de souffre que le second; préparés à l'huile, ils sont tous deux regardés par les Peintres comme des couleurs perfides. L'Orpin jaune se noircit & altére les couleurs du voisinage; le second se soûtient mieux & fait moins de ravage. Les Peintres qui ont été forcés d'en faire usage pour imiter de beaux jaunes très-clairs, ou des jaunes rouges brillans, les ont rendus plus solides par l'addition des vernis; il nous a paru qu'ils ne s'altéroient

G

pas facilement à l'air, étant employés à la cire.

Proportions, &c.

Orpin jaune ou rouge, six onces.
Cire, deux onces.
Vernis blanc le moins gras, trois onces & demie.

Laque fine.

Il n'est point de couleur, que les Marchands falsifient autant que celle-ci, parce que la Cochenille, seule drogue qui la puisse faire bonne, est très-chere, & que l'on peut facilement tromper en lui substituant le bois de brésil qui coute fort peu, & qui cependant donne une belle couleur, mais peu solide ; on découvrira sur le champ la falsification, en humectant Les laques avec un acide, celui du vitriol, noyé dans beaucoup d'eau, est la meilleure pierre de touche. Les Laques qui seront faites

avec la partie colorante de la cochenille, ne prendront par l'essai, qu'une plus belle couleur. Celles qui, au contraire, ne tiennent leur brillant que du bois de brésil, deviendront d'une couleur tannée; mais les laques composées de cochenille & de bois seront plus difficiles à deviner, sur tout si la cochenille domine. Cependant le ton de couleur que donne le bois de brésil n'échapera pas aux connoisseurs. Si l'on fait usage d'une laque bien composée, elle prendra moins de cire que la laque fausse. La terre alumineuse qui entre dans sa composition, exige un vernis un peu gras; nous avons préféré le moins doré, parce que sa couleur fait bien avec la laque. Le vernis blanc moins gras pourroit aussi convenir.

Proportions, &c.

Laque très-fine, quatre onces.
Cire, cinq onces.

Vernis moins doré, neuf onces & demie.

Carmin.

Le carmin tient aussi sa couleur de la partie colorante de la cochenille ; il doit son brillant aux acides qui entrent dans sa composition. La premiere teinture que l'on tire de la cochenille fait le carmin le plus beau, & la derniere donne le plus commun. On altere cette couleur avec le cinnabre mis en poudre très-fine, alors il a plus de pésanteur, & prend moins de cire que celui qui n'est pas sophistique. En supposant qu'il soit sans mélange, on le composera comme la laque ; il fait une très-bonne couleur préparée à la cire.

Vermillon.

Le cinnabre que les Hollandois mettent en poudre très-fine, se nomme vermillon. Les Marchands de Paris donnent le nom de cinnabre au vermillon

qu'ils fabriquent eux-mêmes : celui qui vient d'Hollande est communément mêlé avec du minium ; il faut cependant en excepter le vermillon que les Hollandois préparent pour colorer la belle cire d'Espagne, les Marchands lui donnent le nom de vermillon pâle. Cette couleur prend très-peu de cire, un vernis coloré peut lui être associé.

Proportions, &c.

Vermillon, six onces.
Cire, deux onces.
Vernis moins doré, trois onces & demie.

Rouge brun d'Angleterre.

Le rouge brun est une terre colorée par le fer, elle est assez pésante, elle prend moins de cire que les ochres ; le vernis gras le plus doré lui donne une fort belle couleur.

Proportions, &c.

Rouge-brun, six onces.
Cire, quatre onces & demie.
Vernis le plus doré, huit onces.

Terre d'Italie.

On donne communement ici le nom de terre d'Italie à l'ochre de ruë brûlé: en effet, ce que les Peintres appellent terre d'Italie, n'est qu'une espéce d'ochre que l'on tire rouge du sein de la terre, ou que l'on rougit par la calcination. Les terres d'Italie, comme nous l'avons déja dit, sont beaucoup plus colorées, que celles que l'on a trouvé en France jusqu'aujourd'hui. Le vernis le plus doré donne à l'ochre brûlé un ton qui rapproche des ochres d'Italie. On observera les mêmes propositions de cire & de vernis dans la préparation des uns & des autres.

Proportions, &c.

Terre d'Italie, cinq onces.
Cire, cinq onces:
Vernis le plus doré, neuf onces.

Outre-Mer.

Cette couleur est tirée du lapis lazuli, ou plutôt, c'est le lapis mis en poudre très-fine. Il y a beaucoup de nuances de cette couleur, depuis le plus foncé, jusqu'au plus pâle qu'on appelle cendre d'Outre-mer. Cette couleur est pésante, elle ne couvriroit pas, si on lui donnoit une trop grande quantité de cire; préparée à la cire, elle se manie plus facilement que lorsqu'elle est employée à l'huile.

Proportions, &c.

Outre-mer, une once.
Cire, six gros.
Vernis blanc, le moins gras, dix à onze gros.

Bleu de Prusse.

Depuis la découverte du bleu de Prusse, les Peintres ont absolument abandonné l'indigo. Valerius * assure que le bleu de Prusse n'appartient nullement au regne mineral, mais nous croyons qu'il se trompe à quelques égards; puisque ce bleu doit sa couleur au fer uni à un principe sulphureux animal, extrait par un sel alkali. Quand le bleu de Prusse est bien fait, il change, mais peu. L'avarice de ceux qui le fabriquent, & le desir de la part de ceux qui les employent, d'avoir du bon marché, fait qu'on l'augmente de volume par des ingrédiens qui alterent sa qualité. Le beau bleu de Prusse est fort leger, & prend beaucoup de cire.

Proportions, &c.

Bleu de Prusse le plus beau, deux onces & demie.

Cire, cinq onces.

* Mineralogie. Tom. 2. p. 171.

Vernis blanc, le moins gras, neuf onces.

Cendre bleuë.

On ne dira rien de la nature de cette couleur, parce que les Auteurs que l'on l'on a consulté, n'en parlent que d'une façon obscure. On peut présumer, par les effets que la cendre bleuë produit, employée dans la peinture à l'huile, qu'elle tient sa couleur du cuivre: nous aurions pû nous en assurer, si l'histoire & l'analise des couleurs avoit été notre objet; mais n'ayant à les considerer, que relativement à la peinture à l'encaustique & à la cire, nous n'avons pas crû devoir porter nos recherches plus loin. La cendre bleuë est très-pésante, & prend peu de cire; le vernis blanc le moins gras lui convient.

Proportions, &c.

Cendre bleue, quatre onces.
Cire, deux onces & demie.

Vernis blanc, le moins gras, quatre onces & demie.

Email bleu.

L'émail est une vitrification colorée par le saffre, dont on ne peut faire usage en huile, parce que cette couleur noircit ; elle n'a pas le même défaut employée à la cire : celui que les Marchands nomment émail d'Angleterre, est assez broyé pour n'avoir pas besoin de l'être davantage ; il couvre peu, on pourra en faire usage pour glacer, après avoir préparé les dessous avec du bleu de Prusse, il fait très-bien, mêlé avec cette derniere couleur. L'émail est pésant.

Proportions, &c.

Email bleu, six onces.
Cire, trois onces.
Vernis blanc, le moins gras, cinq onces & demie.

Biſtre.

C'eſt ainſi que l'on nomme la ſuie de cheminée, préparée pour la peinture. On ne faiſoit ordinairement uſage de cette couleur qu'en détrempe. Perſuadé que le Biſtre ſeroit utile à la peinture à la cire, on eſſaya, & on réuſſit. Le vernis le plus doré donne au Biſtre une couleur qui le met preſque au ton du ſtyle de grain d'Angleterre, mais ils eſt plus ſolide que ce dernier. Il ſeroit à ſouhaiter que l'on pût en introduire l'uſage dans la peinture à l'huile. Les Marchands de couleur ajoutent ordinairement de la gomme arabique après l'avoir broyé à l'eau. Il ne faut pas qu'il ſoit gommé pour notre peinture. Le biſtre prend un aſſez grand volume de cire; il a beſoin d'être tenu plus liquide que les autres couleurs, parce qu'il ſe durcit facilement: mêlé avec les ochres, le carmin, la laque, le rouge brun, le jaune de Naples; il fait des tons merveilleux.

Proportions, &c.

Biftre, quatre onces.
Cire, cinq onces.
Vernis le plus doré, neuf onces & demie.

Terre de Cologne.

La terre de Cologne eft une terre fuligineufe, ou peut-être bitumineufe; elle pouffe beaucoup employée à l'huile, elle n'a pas le même défaut employée avec la cire, & fait par conféquent une bonne couleur, tant pour la maniere de peindre dont nous traitons, que pour la peinture à l'encauftique. La terre de Cologne a une couleur plus foncée que le biftre, elle durcit comme lui, il faudra la tenir auffi un peu liquide; le vernis le plus doré lui donne un fort beau ton; cette couleur eft legere & prend beaucoup de cire.

Proportions, &c.

Terre de Cologne, quatre onces.
Cire, cinq onces.
Vernis le plus doré, neuf onces & demie.

Terre d'Ombre.

Cette couleur contient les mêmes principes & a les mêmes propriétés que la terre de Cologne; on la préparera comme cette derniere: on peut en faire usage dans la peinture en cire, sans appréhender qu'elle noircisse.

Laque verte.

Un Particulier depuis quelques années, a mis au jour un verd très-brillant, auquel il a donné le nom de lacque verte. Cette couleur est vraisemblablement composée avec le bleu de Prusse & une belle couleur jaune, qui doit être plus solide que le stile de grain jaune, puisque la couleur de

cette laque se soutient au Soleil. Si le tems nous le permet, nous pourrons peut-être dire un jour ce que nous pensons de cette couleur jaune. Quoiqu'il en soit, la laque verte est très-bonne, employée à l'huile & à la cire ; pour ne point altérer sa couleur, on la préparera avec le vernis blanc le moins gras ; quoiqu'elle soit legere, elle prend moins de cire que la laque rouge.

Proportions, &c.

Laque verte, quatre onces.
Cire, quatre onces & demie.
Vernis blanc le moins gras, huit onces.

Noir de Pêche.

Ce noir est le charbon du bois du noyau de pêche, il est chargé d'un principe fulgineux ; il faut bien se garder de mêler des vernis colorés avec ce noir, il deviendroit roux, & perdroit son ton bleuâtre qu'il est important de

conserver; il faut aussi que le vernis soit sec pour le noir de pêche; quoiqu'il soit moins gras que les autres noirs, il est assez leger; il prend assez de cire.

Proportions, &c.

Noir de pêche, trois onces.
Cire, quatre onces & demie.
Vernis blanc sec, huit onces.

Noir d'Yvoire.

Ce noir n'est pas bleu comme celui de pêche; il n'est pas roux comme celui de fumée: on peut le regarder comme un noir franc: on évitera de mêler dans sa préparation, un vernis coloré, il en souffriroit une altération qui pourroit changer les vues du Peintre; un vernis gras ne lui feroit pas moins nuisible, le premier altéreroit sa couleur, l'autre le rendroit poisseux; ces deux inconvéniens sont à éviter. Il est plus pésant que le noir de pêche, & prend plus de cire.

Proportions, &c.

Noir d'yvoire, quatre onces.
Cire, quatre onces & demie.
Vernis blanc sec, huit onces.

Noir de fumée.

Le noir de fumée est un noir roux, il n'est pas nécessaire de changer son ton par un vernis coloré ; il est fort gras, il lui faut, par conséquent, un vernis sec : il séche très-difficilement à l'huile ; il n'a pas le même défaut employé à la cire ; il est d'une legéreté singuliere : il étonne par la prodigieuse quantité de cire qui entre dans sa composition.

Proportions, &c.

Noir de fumée, une once.
Cire, huit onces.
Vernis blanc sec, quinze onces.

Il y a encore quelques couleurs, comme le verd de gris, le minium, la terre verte &c, que l'on n'a point mis en expérience; les Peintres qui voudroient en faire usage, pourront, d'après le détail que l'on vient de donner, estimer quel sera le vernis & la quantité de cire qui conviendra à chacune d'elles.

Quelqu'exactitude que nous ayons apporté dans la recherche des combinaisons ci-dessus détaillées, nous n'oserions assurer que l'on ne puisse encore les rectifier; nous sommes cependant convaincu par des expériences répétées, que les tableaux que l'on exécutera avec ces couleurs, seront très-solides, & qu'ils résisteront au temps, au moins aussi-bien que les Tableaux à l'huile.

Maniére de préparer les couleurs

Cette préparation consiste, ou à broyer la couleur avec la cire sur la

H

pierre * chaude, & de faire fondre ces cires colorées dans le vernis propre à la couleur que l'on prépare, ou à fondre la cire dans les vernis, & y ajouter la couleur.

Il est constant que la premiere maniere de préparer la couleur que nous avons déja indiquées, Pag. 33, & 45 est la plus sûre pour obtenir des couleurs bien broyées avec la cire ; mais la peine de faire chauffer l'eau chaque fois que l'on met de nouvelles matieres sur la pierre, rend cette maniere de préparer les couleurs rebutante ; & nous présumons que l'on donnera la préférence à la seconde, qui a l'avantage sur la premiere d'être plus prompte & plus facile : si cependant on vouloit essayer, on prendra des couleurs préparées, comme nous l'avons dit, Pag. 33 & 45, en observant néanmoins les proportions données pour la peinture en cire ; on

* Voyez la premiére Planche qui est à la fin de l'ouvrage, & la description à la page 32.

les mettra dans des pots de verre mince, avec le vernis qui leur convient, tant pour la dose, que pour la qualité : alors on placera les verres dans la machine *. dont nous parlerons plus bas ; on fera fondre le mélange lorsqu'il sera refroidi, on le remuera continuellement avec une spatule ou un couteau d'yvoire, afin que les molécules de couleur soient exactement distribuées dans toute la masse : sans cette précaution la couleur se précipiteroit, & la partie supérieure du mélange ne seroit point chargée de couleur, ou le seroit très-peu ; on bouchera le vase avec du liège, pour éviter l'évaporation du vernis, & l'on pourra être convaincu que cette couleur sera bien préparée à tous égards.

Pour préparer les couleurs de la seconde maniere, on commencera par mettre la cire & le vernis dans un bocal de verre mince ; on fera fondre la cire

* Voyez la Pl. 11. qui est à la fin de l'Ouvrage

dans une des deux * machines deſtinées à cet uſage ; quand elle ſera totalement fondue, on remuera le mélange, afin d'allier la cire avec le vernis, on ajoutera la couleur bien broyée à ſec, on la mêlera avec la cire, on retirera le bocal de la machine, on remuera encore le mêlange juſqu'à ce qu'il ſoit réfroidi; on conſervera auſſi cette préparation bien bouchée.

Machines pour préparer les couleurs.

Les machines que l'on a fait conſtruire pour l'uſage de la peinture à la cire, ſont compoſées, ſelon le Méchaniſme de celle qui a été décrite pag. 34. La plus petite des deux ** dont il eſt queſtion, a des loges de différens diamétre & profondeur proportionnées aux vaſes de verre deſtinés à les recevoir ; nous ne donnerons point de deſcription

* Voyez Pl. 2.
** Voyez la figure qui eſt au haut de la Pl. 2. la machine y eſt repréſentée, garnie de ces pots de verre bouchés.

de cette machine, d'autant plus que la différence qu'il y a entre celle-ci & celle dont nous avons parlé pag. 34. n'est pas considérable : la premiere, c'est-à-dire, celle qui est destinée à l'usage de la peinture à l'encaustique, contient des godets égaux, par conséquent des loges égales ; celle-ci au contraire des pots de verre inégaux en diamétre & hauteur, & conféquemment doit avoir des loges inégales en diamétre & profondeur, proportionnées aux verres que ces loges doivent recevoir ; cette machine peut fervir tout à la fois à préparer les couleurs, & de boite pour les conferver. Lorfque l'on voudra préparer les couleurs, on garnira les pots de verre, de cire & de vernis ; on débouchera les pots, on remplira la machine d'eau, on la mettra fur le feu ; lorfque l'eau fera bouillante, la cire fe fondra, on ajoutera la couleur, & l'on achevera l'opération, comme il vient d'être dit à l'article précédent.

H iij

Il faut remarquer qu'il ne feroit point avantageux de préparer toutes les couleurs à la fois ; parce que tandis que l'on eſt occupé à en remuer une, juſqu'à ce qu'elle ſoit réfroidie (manœuvre abſolument néceſſaire pour toutes les couleurs) les autres peuvent ſe figer, ou ſi on les tient ſur le feu, le vernis s'évaporera ; il eſt donc plus convenable de ne préparer que deux ou trois couleurs au plus, en les mettant ſucceſſivement dans la machine, que l'on tiendra toujours remplie d'eau, aux deux tiers au moins : il ne faut pas boucher le goulot de cette machine, tandis qu'elle eſt ſur le feu, l'eau en bouillant la feroit créver avec une exploſion dangereuſe pour l'Artiſte : par la même raiſon il faudra tenir les petits pots découverts, quand ils feront expoſés à la chaleur de l'eau bouillante.

On a fait conſtruire la machine que l'on voit au bas de la ſeconde Planche, pour préparer les couleurs en grand, elle

ne peut recevoir que quatre vases de verre, n'étant pas destiné à servir de boite à couleur.

Des Instrumens qui servent à peindre en cire.

La manœuvre de la peinture à la cire, étant la même que celle à l'huile, les pinceaux, les brosses ordinaires & la palette de bois en sont aussi les instrumens; il seroit cependant plus avantageux de se servir d'une palette d'écaille, parce que celle de bois peut absorber une portion du vernis qui donne la fluidité aux couleurs : nous recommandons de ne faire usage que de couteau d'yvoire pour préparer les teintes, le fer des couteaux plians ordinaires, peut altérer des couleurs, & en décomposer d'autres : on aura un pincelier, dans lequel on mettra de l'essence de térébenthine, qui servira à humecter les couleurs & à laver les pinceaux.

Maniére de garnir la palette & de preparer les teintes.

Quelque bien broyées que soient les couleurs, on en trouve toujours quelques petites portions qui le sont mal ; & la cire de son côté forme des petits grains en se réfroidissant, qui deviendroient nuisibles à la manœuvre du Peintre : pour ces deux raisons on passera les couleurs les unes après les autres sous le couteau, en y ajoutant un peu d'essence de térébenthine, si elles n'étoient pas assez fluides : le reste se fera comme si l'on garnissoit une palette pour la peinture à l'huile.

Des corps sur lesquels on peut peindre à la cire & des préparations qu'ils exigent pour recevoir la couleur.

La peinture à la cire ayant toutes les propriétés de la peinture à l'huile pour *le faire*, il n'est pas douteux qu'il ne soit possible de la pratiquer indistinc-

tement sur le bois; la toile & le Plâtre. Doit-on peindre sur ces corps à crud? Exigent-ils une préparation? C'est ce que nous allons examiner dans les articles suivans.

Choix & préparation des Bois.

On peut peindre en cire sur toutes les espéces de bois, cependant il faudra choisir les moins compactes, les plus unis, ceux qui sont les moins sujets à se déjetter, & ceux enfin que les vers attaquent le moins. Le bois de Cédre étant peut-être le seul qui ait toutes ces propriétés, mérite la préférence: on pourra peindre sur ce bois bien raboté lorsque l'on voudra faire des ouvrages très-finis; si l'on veut lui donner une espéce de grain pour qu'il puisse haper la couleur avec plus de facilité, on le travaillera avec un outil d'acier * auquel nous avons donné le nom d'outil à préparer les planches pour la peinture à la cire:

* Voyez la Planche I.

on passera cet outil diagonalement sur toute la surface de la Planche en appuyant un peu, il y tracera des petites rénures très-serrées qui ressembleront au grain de la toile. Si la surface du bois étoit devenue trop raboteuse, on détruiroit une portion du grenu avec une pierre de ponce très-unie. Ce que l'on vient de dire sur la façon de faire usage de cet outil, doit être commun à la préparation de tous les bois. On peindra à crud sur tous les bois

Le Sapin, & sur-tout celui d'Hollande, est très-propre à la peinture à la cire : ce bois qui est composé de parties très-tendres & de parties très-dures, ne sçauroit être travaillé avec l'outil sans être exposé à devenir d'une inégalité qui déplairoit au Peintre ; on peut opérer sur ce bois sans lui donner le grain, parce qu'il a la propriété de haper la couleur.

Le Chêne est un très-bon bois pour peindre à la cire : on choisira celui que l'on appelle bois de Vôge, ou celui

d'Hollande ; on pourra lui donner le grain avec l'outil & paſſer un peu la pierre ponce, ſi l'outil avoit trop mordu. On peut cependant peindre ſur le Chêne ſans cette préparation.

Le Poirier eſt d'un tiſſu fort ſerré & fort uni, il convient pour les tableaux d'un grand fini.

Ce que nous venons de dire ſur ces quatre eſpéces de bois doit inſtruire ſuffiſamment les Artiſtes ſur le choix de ceux dont nous ne faiſons point mention.

L'outil dont nous venons de parler * eſt compoſé d'une lame d'acier & d'un manche rond, qui chacune ont trois pouces de longueur; la lame qui a un pouce deux lignes de large eſt coupée en biſeau d'un côté ; la partie oppoſée au biſeau a des ſillons très-ſerrés, qui lorſque l'outil eſt aiguiſé du côté du biſeau, font des pointes très-aiguës qui ſervent à donner le grain au bois.

* Voyez la Planche I.

Choix & préparation des Toiles.

Toutes les toiles font propres à la peinture à la cire; cependant celles dont le grain est uni & serré, méritent la préférence. Avant que de peindre sur la toile dont on aura fait choix, on appliquera avec une brosse deux ou trois couches de cire liquefiée dans le double de son poids d'essence de térébenthine, ou si l'on veut dans le même volume de vernis blanc le moins gras, dont nous avons parlé plus haut. On laissera sécher la premiere couche avant d'en appliquer une seconde : lorsque la derniere couche sera séche, on fera fondre cette cire appliquée, en présentant la toile à un brasier ardent; en se fondant elle pénétrera la toile, qui doit n'en être chargée pour cette peinture, qu'autant qu'il en faut, pour que toutes les parties en soient également imbibées sans excès. On peut encore cirer la toile sans employer la cire liquefiée par l'essence ou

le vernis : pour opérer de cette seconde maniere, on préfentera la toile au feu, on l'échauffera au point de pouvoir faire fondre la cire ; ou bien on appliquera la toile fur une plaque de cuivre chaude ; on frotera la partie chauffée de l'une ou de l'autre maniere avec un pain de cire ; quand cette partie fera bien imbibée, on cirera les autres de la même façon.

Il faut remarquer que l'on peut pratiquer facilement fur cette toile cirée notre troifieme efpéce de peinture à l'encauftique, indiquée page 53. c'eft-à-dire celle fur laquelle on peint à l'eau fur la cire ; il faudra feulement obferver de charger la toile de beaucoup plus de cire pour cette peinture, que pour celle dont nous traitons dans cette Partie. Il eft vrai que l'on ne pourra pas alors la regarder comme peinture faite pour imiter celle des Grecs, puifque Pline ne dit pas qu'ils connuffent la pratique de l'encauftique fur de la toi-

le, mais il n'en coutera que la peine de lui donner un autre nom.

On peut encore coler du papier fur une toile, le poncer & lui donner l'aprêt de cire, de façon qu'il pénétre la toile & le papier ; cette efpéce d'aprêt conviendroit pour les ouvrages d'un grand fini.

Préparation du Plâtre & de la Pierre.

Nous avons obfervé que lorfque l'on peint en cire fur le plâtre à crud, la couleur refte fur la furface, fans pénétrer le plâtre, & que la peinture peut s'écailler facilement : on rémédiera à cet inconvénient, en appliquant un enduit de cire comme fur la toile, avec cette différence, qu'il en faudra une ou deux couches de plus ; on fera fondre les couches les unes après les autres avec le réchaud de Doreur, afin de pénétrer le plâtre de cire de l'épaiffeur d'une ligne au moins ; alors la cire de la couleur que l'on appliquera, fera corps avec

celle dont le plâtre aura été pénétré, & cette peinture sera solide.

On opérera sur la pierre de la même maniére, surtout lorsqu'on aura à craindre les effets de l'humidité.

La peinture à l'encaustique, de la troisiéme maniere, peut être pratiquée sur le plâtre & sur la pierre, en prenant la précaution de boucher les pores de la pierre & du plâtre, tant pour résister à l'humidité, que pour s'opposer à l'embuë de la cire, qui par l'inustion doit faire corps avec la couleur. Le vernis gras est le moyen le plus sûr pour opérer cet effet : on composera ce vernis avec parties égales d'huile de lin cuite, ou d'huile grasse des Peintres & d'ambre préparé, comme nous l'avons dit, pour faire nos vernis dorés ; on liquéfiera ce vernis avec de l'essence de térébenthine, & l'on en appliquera autant de couches qu'il en faudra pour boucher les pores du plâtre ; lorsque le vernis sera sec, on mettra l'enduit de

cire, dissoute dans l'essence de térébenthine ou dans le vernis blanc le moins gras, & lorsqu'il sera sec, on peindra à l'eau avec des couleurs, dont on use communément à l'huile, & on fixera la couleur avec le réchaud de Doreur.

Maniere de mettre le blanc d'œuf sur les Tableaux peints à l'encaustique ou à la cire.

M. le Comte de Caylus a dit, dans son Mémoire qui précede nos deux Dissertations, qu'il est possible d'appliquer un blanc d'œuf sur tous les Tableaux peints à l'encaustique & à la cire; on le peut en effet, moyennant une petite manœuvre que nous allons dire en deux mots, sans laquelle cette opération seroit quelquefois difficile. On prendra une brosse à peindre, neuve & très-propre, & de l'eau commune très-limpide; on lavera le Tableau en le frottant légérement avec la brosse jusqu'à ce que l'eau ait pris par-tout;

alors

alors on enlevera l'eau superflue avec un linge doux & humide ; avant que le Tableau soit sec, on appliquera le blanc d'œuf comme cela se pratique sur les Tableaux à l'huile.

Vernis pour les Tableaux à la cire.

Une des propriétés de la peinture à la cire est de n'avoir point de luisant ; si quelqu'un cependant vouloit donner au Tableau peint de cette maniere le brillant que les vernis procurent, il pourroit se satisfaire en appliquant un vernis composé avec l'esprit de vin & le mastic ; cette résine qui est soluble dans l'essence de Térébenthine, ne s'opposeroit point à la retouche du Tableau ; nous ne conseillons pas cependant aux Artistes de vernir les Tableaux peints en cire ; les résines les plus blanches, si elles ne sont mêlées avec des couleurs, jaunissent facilement quand elles sont exposées aux fuliginosités dont l'air est chargé, une ou deux cou-

ches de blanc d'œuf méritent la préférence : du moins si cette espece de vernis se salit, on peut l'enlever avec de l'eau commune & en appliquer une autre.

Nous finirons cet Ouvrage par quelques courtes réflexions relatives aux deux genres de Peinture qui ont fait notre objet.

1°. Tous les Artistes que nous avons consulté ont préféré notre peinture en cire ; quoique la peinture à l'encaustique indiquée dans notre troisiéme moyen, pag. 53. soit très-facile à exécuter.

2°. Ceux qui auront peint à l'encaustique, n'importe de quelle maniere, pourront revenir avec nos couleurs préparées au vernis, pour mettre l'accord dans leurs Tableaux.

3°. On a éprouvé qu'il est possible de peindre une tête ou d'autres parties de Tableau en différens tems, sans que les jonctions des couleurs nouvellement

appliquées puissent être distinguées d'avec les anciennes; la peinture à l'huile n'a point cet avantage.

4°. Nous croyons que les couleurs préparées pour la peinture en cire conviendroient beaucoup mieux que les couleurs à l'huile pour restaurer de vieux Tableaux.

5°. On ne prononcera point sur la solidité de nos deux genres de peinture, le tems seul peut apprendre quel sera leur sort; mais nous pouvons assurer, que les essais que nous avons fait faire depuis neuf à dix mois, ont moins chargés que des Tableaux à l'huile peints depuis le même tems.

6°. La quantité de résine qui entre dans notre peinture à la cire sembleroit devoir donner du brillant; mais la cire dont il entre quatre cinquiémes dans chaque composition de couleur, communique aux résines les propriétés qu'elle a de faire mat.

7°. Nous avertissons que les ébau-

ches de la peinture à la cire ont quelque chose qui pourroient prévenir contre elles, les couleurs ne paroissant pas couvrir autant que celles à l'huile; mais le Peintre sera plus satisfait lorsqu'il travaillera à finir le Tableau.

8°. Nous croyons devoir avertir les Artistes qui voudront peindre à la cire, qu'ils ayent à n'employer que des couleurs dont la fidélité & l'exactitude de la composition leur sera bien connue. Il est constant que si on les trompe tous les jours dans les choses les plus simples, ils le seroient encore beaucoup plus sur un article compliqué; & faute d'être prévenus, ils pourroient attribuer leur peu de réussite plutôt aux genres de peinture qu'à la mauvaise maniere dont les ingrédiens en seroient préparés. Pour mettre notre peinture à l'abri des reproches, nous avertissons de ne faire usage que des couleurs prises chez des Marchands que nous aurons reconnus s'être attaché à les composer fidéle-

ment; & pour leur rendre la justice qui leur sera dûe, nous ferons mettre leurs noms dans les papiers publics; jusqu'à ce tems nous exhortons les Peintres de faire préparer les couleurs par leurs Eleves.

9º. Nous n'avons rien fait qui n'ait été mis en épreuve par d'habiles Artistes : nous nous sommes corrigés d'après leurs réflexions : nous avons enfin tâché de perfectionner ces deux genres de Peinture autant qu'il a été en notre pouvoir. Nous serons trop récompensés de nos travaux, s'ils peuvent être de quelque utilité.

F I N.

Planche 1.

Outil pour préparer les planches vu de 3. Cotés

Pierre a broyer les Couleurs.

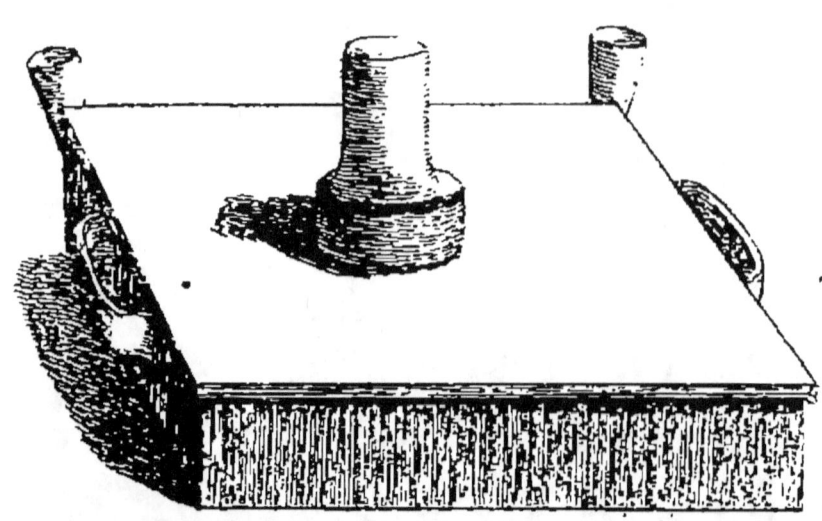

Planche II

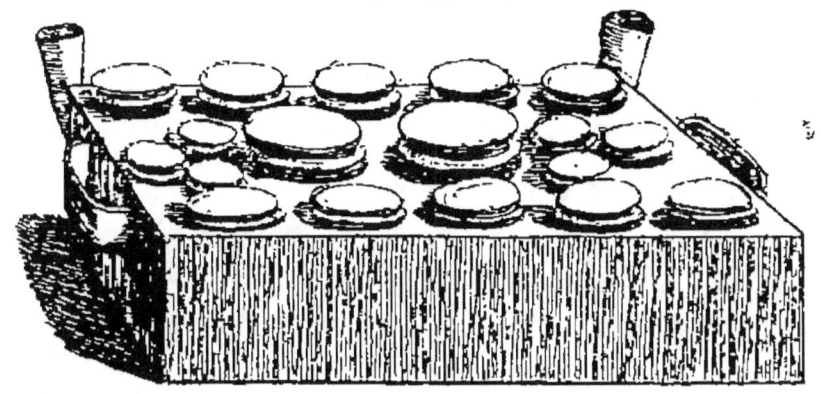

Petite Machine pour préparer et Conserver toutes les Couleurs

Pots de verre ou bocaux

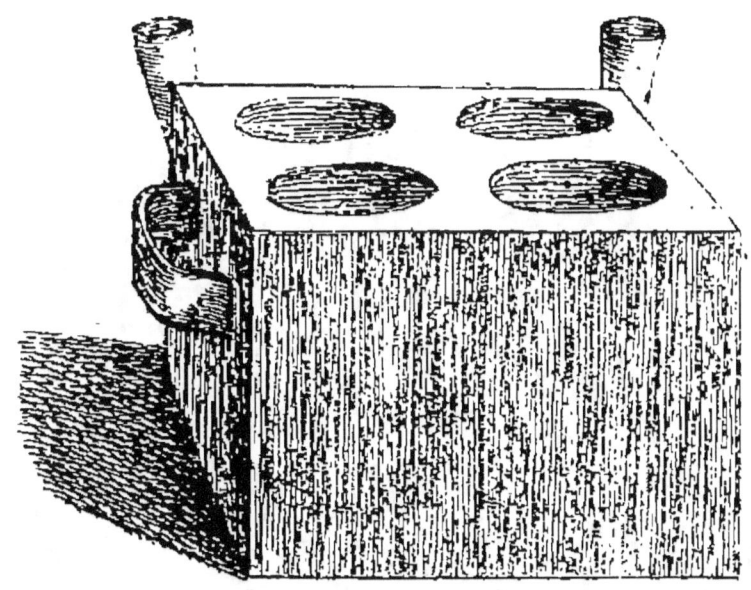

Machine pour préparer les Couleurs en grand

www.ingramcontent.com/pod-product-compliance
Lightning Source LLC
Chambersburg PA
CBHW071551220526
45469CB00003B/975